求真尋道

吳榮賜的木雕遊藝

莊欣華 著

代序一

前華梵大學校長、華梵大學東方人文思想研究所特聘教授、東方人文學術研究基金會董事長／高柏園

緣起

為書寫序不難，但是要為闡發榮賜兄美學思想與創作的這本鉅著寫序，卻不是件簡單的事情。

就主觀面而言，榮賜兄較我年長，也算是我的大哥，邀我寫序，怎敢抗命？但是就客觀面而言，我對於木雕藝術、泥塑藝術所知有限，這就增加寫序的難度。雖然如此，但是心情卻仍然是雀躍而愉快的！

人間世果真不可思議，我與榮賜兄結緣於淡江，當時我是淡江中文系的主任，榮賜兄入學念大一。在我了解了榮賜兄的背景之後，我既訝異又敬佩，因為他正在進行一種生命的自我超越，也就是要「由藝入道」，從「可見的形」提升到「不可見的神」。這裡就不只是技術問題，而更是有關於心靈、生命與文化的深層意義。能自覺如此，可見其智慧與決心非常人可比擬，而我卻大膽地認為，這根本就是宿慧，否則實在難以解釋為何如此！

木雕與泥塑的美學世界

木雕與泥塑雖然同樣都是某種意義的造型藝術，但是兩者特質其實互有異同，而且具有不可分割的辯證關係。

首先，無論是木還是泥，都是自然的存在，也是五行之一，是上天賜給我們最珍貴的財富。沒有泥土、沒有樹木，人類是不可能生存的；而且木與泥幾乎無所不在，與我們的生命可說是形影不離。如今我們以木、泥為素材，而展開藝術與美學的創作，這根本就是對中國哲學最深刻的呼應。《大學》有「道不遠人」之說，莊子強調「道無所不在」，其實，木與泥正是道的化身，也是藝術與美學的化身。道無所不在，木與泥無所不在，藝術與美學也無所不在，此所謂「道不離器，器不離道」。這樣的趣味與智慧，正是木雕藝術與泥塑藝術精神相同之處。

　　雖然如此，木雕與泥塑卻有著完全不同的存在特色與方法差異。首先，木是具有生命的，而每一個生命都是唯一無二的，因此，每一個木材也都有它唯一無二的特色與價值。而木雕也正是一種「因材施教」的表現，也就是順著木材原有的特質加以轉化、成全，完成它的價值與意義。而這種成全的方式是採取一種減法，也就是將木材多餘的部分加以去除，從而突顯創作的主題與內容。因此，木雕是一種減法的藝術，老子說「為學日益，為道日損」，木雕則是一種「為道日損」的模式，將多餘的、不必要的存在加以排除，而這樣的排除不是一種否定，而是一種成全。「排除就是一種成全，拋棄就是一種完成」，「因無而有，因捨而得」，這是木雕藝術在生命意義上的深層智慧所在。而榮賜兄獨創的「波紋刀法」，波紋層層推進，一如樹木的年輪先後有序，象徵著生命正是一種捨棄後的空靈，如《莊子‧齊物論》的「吾喪我」，也就是由人籟、地籟的超越，而進入天籟的無聲、無我，到達一種不可說的境界，這也正是減法藝術的最高境界。如果就佛教而言，木雕便是一種般若智的表現，也就是一種「空的智慧」。在將不必要的雜染、執著加以排除的同時，就是一種正面

意義與價值的呈現，也就是木雕作品的完成。既然將不必要的東西都能一一排除，我們也就不會有不必要的煩惱與負擔，這也就是佛教的解脫道智慧之所在。

　　至於泥塑，則是一種加法的藝術，也就是「由無而生有」，在「本來無一物」的世界裡，我們將泥聚合而成形，也就是不斷地進行一種豐富與成長的努力。這就是老子所說的「為學日益」的精神，也是儒家所說的「己欲立而立人，己欲達而達人」的一種創造與完成。如果用在佛教，那麼泥塑的精神，就是一種不斷豐富的過程，甚至是一種無限豐富的過程，也就是一種慈悲心、菩薩道與菩提道的表現。對榮賜兄而言，「工字疊法」不只是獨霸武林的絕學，更是加法藝術的核心理念所在。

　　據我所知，工字疊法與一般泥塑先立骨架而後加以塑造的方式不同，「工字疊法」完全以泥土本身的組織與結構，型塑出作品的主題。無論在技術上或精神上，「工字疊法」都有其殊勝之處。就技術而言，其難度更為艱難而不易；而就精神意義說，則其可以不必依賴泥土之外的架構，也就是能以泥土獨立完成作品，這正是老子「獨立而不改，周行而不殆，可以為天下母」的精神，是一種最簡單卻又最深刻的創造模式。《易傳》強調「簡易之道」，所謂「乾以易知，坤以簡能」，正是因為是簡意之道，所以才是經常之道，而經常之道才能可大可久，生生不息，無量無盡，而「生生之謂易」正是「工字疊法」的心法密義所在。

　　猶記方東美先生特別喜歡用「上下雙迴向」，來說明儒釋道三教的精神。其實木雕正是一種上迴向的表現，也就是將我們的煩惱、執著、錯誤悉數排除，從而能上達於道，這就是老子的「無」，這就是佛教的「真空」。在上達於道的同時，便由天上返回人間，也就是從「本來無一物」

出發，逐步地成就了大千世界的豐富與飽滿，這就是下迴向的主要精神，這就是老子的「有」，也就是佛教所說的「妙有」。而這樣的「上下雙迴向」是一種動態的、不間斷的發展歷程，是所謂「天行健，君子以自強不息」。在此意義上，木雕與泥塑就如鳥之雙翼，是缺一不可的生命智慧與美學境界。今榮賜兄能兼及木雕與泥塑而成大師，亦可謂深契「有無相生」之道，而直悟「真空妙有」之奧義，謂其「暗合於道」，誰曰不宜？

知人論世：一揭大師生活面貌

古人云：「讀其書而不知其人，可乎？」今「觀榮賜大作而不知其人，可乎？」現在，就讓我們一揭大師生活面貌！

榮賜兄一生充滿傳奇，從田間耕作時的神佛啟示，到拜師學藝而得師之真傳，想來頗有惠能在《六祖壇經》的身影。

由於年紀較長之後才拜入師門，基礎技術不足，加上手指不如年輕時靈活，當時師父並不看好這位徒弟。但是如我前面所言，師生幸會，青出於藍，既是宿緣，也是宿慧。榮賜兄日間操勞庶務，晚上夜深人靜之時，則獨自暗暗臨摹師父作品，不曾間斷，亦不曾讓人發現。直至一日，師父發現與自己作品完全相似的另一件作品，而無法區分何者為自己所做之時，正式開啟了榮賜兄的藝術生命。師父愛徒心切，不但傾囊相授，同時，更將自己的寶貝千金許配給榮賜兄，夫妻伉儷情深，可說是天作之合，傳為美談！

之後，得到了漢寶德先生的賞識與鼓勵，不但藝術成就享譽國際，有卓爾不群的表現，同時為不辜負漢先生的期望，一路求學問道，努力自我

充實。最後以淡江大學中文系碩士畢業，報答了漢先生的知遇之恩。這裡可見師友的深情與榮賜兄性情的厚重。孟子言必稱堯舜，榮賜兄言必稱漢先生，飲水思源，不敢忘本，這是最令我最敬佩的一點。

榮賜兄在大學求學期間，完全放下大師身段，和光同塵以與眾人處；同時，堅持儒家性格，其自律一如曾子，上課戰戰兢兢，如臨深淵，如履薄冰，從不缺席。唯一請假的一次，是為兒子證婚。正是因為如此，我常常以榮賜兄為楷模，鼓勵班上年輕同學應有敬業與奮鬥的精神。

一日，我去宿舍拜訪，榮賜兄將他的筆記攤在桌上，一份是上課即時的筆記，另一份是用毛筆將上課筆記重新加以整理的複本。其筆法蒼勁有力，看得出其中一絲不苟的敬業精神。同時，我也趁機請教其創作的心路歷程，其中「波紋刀法」就是此時得以認識的。

就學期間，雖居陋巷，榮賜兄與大嫂依然神清氣爽，自得其樂。即入工作室，每一件作品都呈現出不同的生命與特質。無論是衣角的飄揚、眉目的傳情、姿態的神武、境界的清遠、神明的莊嚴，當下合成一味，無二無別！

要榮賜兄上臺去談學術理論，的確有些為難他。但是談到木雕，談到藝術，談到美學，談到生命，立刻如發獅子吼，而眾聲皆息，令人擊節讚嘆！我們從他的眼神中看到了智慧之光的亮度，也看到了生命摯愛的熱度。這讓我想起莊子中的人物，所謂「大地邊緣人物」。此中的「邊緣」，是已然超越了凡俗知見，突破了小我執著，而呈現出「至大無外」的生命浩瀚，這就是天地間的大人物。我何其有幸，能與榮賜兄「相識而笑，莫逆於心」，此果真是人間之至樂了。

子曰：「知之者，不如好之者；好之者，不如樂之者。」榮賜兄為藝

術獻身，即使騎在摩托車上，依然思考著他的作品創作，恍神之際，人車已落入田間。是的，這就是藝術的無我、忘我之境，如果藝術生命沒有如此的感動，還有什麼價值呢？

當然，藝術生命既然是無限的，就不可能只由一個人完成，而必須通過歷史與文化的傳承才能可大可久，因此，榮賜兄特別重視藝術的教育與傳承。除了開班授徒，更積極推動各層次的藝術活動與美學教育，從國外到國內，從中央到地方，從都市到鄉野，我們都可以看到木雕大師的片片足跡。而今天的大作，正是榮賜兄努力奮鬥的寫真！

餘韻

孔子聞韶樂，三月不知肉味，所謂「餘音繞梁，三日不絕」。

是的，中國藝術中的「留白」，正是道家所說的「虛靜」，也正是一種無限可能的開放與邀請。所有的藝術作品其實都是一種未完成的作品，所以如此，是因為所有藝術作品的真正生命，就是等待觀賞者的參與與對話。無論是木雕的木、泥塑的泥，其實都是一種方便法門。所謂「得魚忘筌」、「得意忘言」，都是以可見、可聽的內容，去表現不可見、不可聽的內容與意義。這就是藝術的奧秘，也就是「由藝入道」的表現。因為有道，所以藝便是道的化身，道無所不在，藝無所不成，這就是莊子「天地有大美而不言」的最高境界。

同理，本序至此即將告一段落，但是它依然尚未完成。這是因為本序正是一座橋樑，聯繫著你我與吳榮賜的藝術生命。只有當讀者諸君能夠真正體會到本書的精神與價值，那麼這篇序才可能得以真正的完成，這就有

求真尋道
吳榮賜的木雕遊藝

勞讀者諸君的成全了。言有盡，而意無窮，謹以此文為本書賀，為榮賜兄賀，為讀者諸君賀。區區之意，或即在是。

// 代序二
// 臺北市立大學中國語文學系教授兼通識教育中心主任／郭晉銓

「刀斧」，不是工具，是讓藝術精神展現的修為。

「歲月」，不是時間，是人生智慧的淬鍊與洗禮。

　　2014年，我撰寫了《刀斧歲月——吳榮賜》一書，側寫吳榮賜老師的生活與經歷，然而對於他的雕刻技法卻沒有進一步著墨。事隔多年，很高興在莊欣華教授的執筆下，完成這本《求真尋道——吳榮賜的木雕遊藝》，剖析吳榮賜老師的創作技法，讓這位木雕大師的創作論可以實際流傳下來。

　　「藝術家」與「工匠」最大的差別不僅在於創作技巧層次，更在於創作內容是否能體現作者內在精神以及作品所要呈現的風采。吳老師的作品出於臺灣民間雕刻工藝，在充份掌握神像雕刻技法後，又進一步體會現代造型藝術的思維，加上在古典文學的薰陶下，他的作品有了更多想法與創意，《紅樓夢》、《西遊記》、《水滸傳》、《封神榜》、《搜神記》、詩詞歌賦、佛教經典……甚至是甲骨文，廣大多元的題材在吳老師無限的想像力中，不但打破傳統，更能延續傳統，可說是融傳統與現代於一爐。多年來，吳老師秉持著這種融合古今風格的特殊路線，尋求傳統精神的發揚，不計成敗、努力不懈，讓傳統木雕文化與經典佇立於世界舞臺，這不

求真尋道
吳榮賜的木雕遊藝

僅是臺灣的榮耀，也是藝術史上的光輝。

　　對吳榮賜老師而言，一個藝術家若沒有豐厚的人文涵養，即使擁有再高超的創作技術，也絕對無法創作出令人感動的作品。他年輕時就以純熟高超的雕刻技法享譽國際，所獨創的「波紋」刀法，更是雕刻界的經典。然而在藝術界成名後，他有感於自身學歷的不足，以四十五歲的年紀重拾書本，從國、高中補校開始讀起，進而唸到大學、研究所，前後歷經十多個年頭，孜孜不倦。吳老師認為高超的雕刻技法必須有豐富的學識涵養來支撐，否則無法呈現藝術家的底蘊。許多臺灣當代藝術家，無論是在繪畫、雕刻，以至於各種形式的藝術表現上，往往在很大程度上受到西方思潮影響，藝術表現追求現代、後現代等各種創變、前衛的造型特色；然而到了後來，他們卻又重新思索東方傳統美學的價值，企圖回到本土的文化精神去發掘讓人感動的底蘊。可惜的是，受過西方美學洗禮後的藝術家們，似乎難以找到令人感動的本土共鳴，即使有，也不那麼純粹了。在臺灣土生土長的吳榮賜，師承自福州的潘德師傅，由於是傳統刻佛技術起家，所以在雕刻的方法與觀念上，「求真」就是一切。沒有華麗絢爛的文學語言、沒有標新立異的前衛思想，套一句吳榮賜老師常說的話：「作品一完成，就知道高下了。」就像武俠世界一樣，華而不實的招數或許能引起一時側目，但千錘百鍊的真功夫才會是武林至尊。

　　現年七十多歲的吳老師，其作品早已在當代藝術史上寫下嶄新的一頁，被公認為雕刻大師的他，唯一放不下的，就是雕塑人才斷層的問題。而莊欣華教授的《求真尋道──吳榮賜的木雕遊藝》，正好可以讓吳老師的創作本事如實的流傳，廣惠木雕界的莘莘學子。

目次 CONTENTS

CHAPTER 01

前言

臺灣的木雕，依族群來區分，大致上可以分為兩個部分，一是原住民的木雕，另一則是漢人木雕。原住民的木雕作品歷史悠久，在風格上保存了各族群原始的樸素，其所代表的象徵和信仰，也都還透過某些圖騰保留著；漢人的木雕作品，在中國大陸即有許多不同派別的區分，如：福州木雕、東陽木雕、黃楊木雕、徽州木雕、潮州木雕、莆田木雕……等等。明末清初時期，隨著大陸不同地區渡海來臺的漢人，也為臺灣帶來了不同的雕刻門派，簡單言之，可大略區分有泉州派、福州派、漳州派……等，它們各自擁有不同的雕刻技法，再加上各地區域性與不同的宗教信仰體系，表現在木雕作品上，更顯得百花齊放，多采多姿。

　　另一方面，就社會結構概念來看，臺灣雕刻藝術發展的基礎又可略分為兩類，一為具有實用性的傢俱和建築，因為傳統建築多為木結構，因此在主要結構體的柱、枋、樑上，較少雕飾；但在結構連接處之斗座、斗拱、雀替、瓜筒、通橢、藻井等組件，則幾乎都是以雕刻完成，並以水性粉彩漆繪，甚至貼以金箔，即是一般形容的「雕樑畫棟」，而無論廟宇或民宅的木雕題材與紋飾，都企求能有驅邪祈福的功能，並以瓜果花鳥、奇禽靈獸、忠孝節義的民間故事為題材。

　　二是神佛雕像，此乃是因為民間信仰與宗教的需求，尤其，臺灣民間宗教信仰範圍極廣，除傳統的佛、道教之外，隨著「普化」的宗教林立，信仰崇祀的對象更是繁複，加上中國傳統儒家思想行為規範，也融合在俗信之中，因此神像的雕刻範圍極廣，除了傳統神佛如觀世音菩薩、玉皇大帝……等，其祂諸如媽祖、土地公、關聖帝君、岳飛……等，也是敬拜祈禱的偶像。

　　前面所述是一般所謂的工藝木雕，另一種藝術木雕，則是指構思精巧

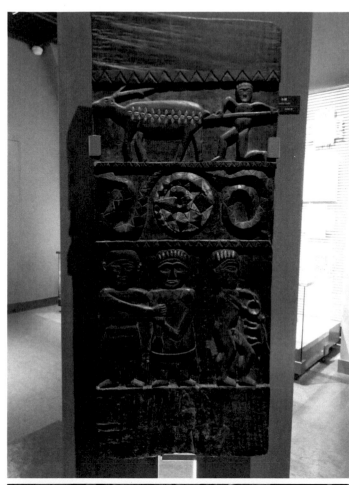

原住民木雕，常帶有圖
騰色彩。此為排灣族的
木雕作品，上面刻有百
步蛇的紋飾。（攝於順
益臺灣原住民博物館）

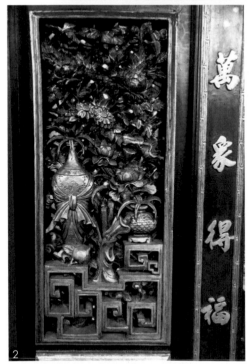

萬象得福

1 傳統廟宇建築中，常見雀替與瓜筒的木
　造雕刻。（攝於淡水鄞山寺）
2 傳統廟宇建築中常見的瓜果花鳥木雕紋
　飾。（攝於淡水福佑宮）

內涵深刻，有獨創性，能反映作者審美觀、藝術方法和藝術技巧的作品。與工藝木雕多人分工合作的製作過程不同，藝術木雕一般都是由作者一手設計製作完成的，所以他能始終貫穿並把握創作的意念與追求。

藝術木雕的創作方法除了與其他雕塑材料一樣是用形體來表現客觀世界的人和物，或寫實、或誇張、或抽象，還要結合利用木材的特性，從原始材料的形態屬性中挖掘美的要素，以充分體現木雕藝術的趣味和材質美。藝術木雕的題材內容及表現形式一方面取決於作者的藝術素養及興趣愛好，另一方面也是取決於木材的天然造型和自然紋理，也就是「因材施藝」。藝術木雕的表現手法豐富且不拘一格，有大刀闊斧、粗獷有力；有精雕細刻、線條流暢；有簡潔概括，巧用自然。好的藝術木雕不僅是雕刻家心靈手巧的產物，而且也是裝飾、美化環境、陶冶性情、令人賞心悅目的藝術品，故具有較高的收藏價值。

在臺灣木雕界，能夠在工藝木雕與藝術木雕之間遊刃有餘的，非吳榮賜莫屬。他的一生與雕刻有著不解之緣，從傳統神像雕刻，到被漢寶德先生慧眼識英雄發掘，轉至藝術木雕界發展，一路上除了有貴人提攜相伴，他更靠著自己努力不懈的精神自我進修。在步入社會多年後，他憑藉著驚人的毅力，一路從高中念到碩士，他也是臺灣為數不多具有碩士學位的木雕藝術家，尤其更為特別的是，他的碩士學位不是藝術本科系，而是中國文學學系，這也讓他在雕刻中國傳統人物時，有更深刻的理解與感發。其碩士論文《臺灣媽祖造像美學研究》，不但結合了中國傳統民間信仰中對媽祖的理解，更就木雕造型、雕刻技法、美感涵養進行梳理，成為歷來欲研究媽祖造像的一本重要書籍。

從工到匠，吳榮賜不僅在刀法運用愈發精湛，更加深在作品意境的昇

華、意象的深化，以及難度的挑戰。2006年，在取得碩士學位後，他應移民紐西蘭的余新牙醫師之邀，遠赴紐西蘭，挑戰國寶級神木——「考里松」的雕刻藝術創作，完成了三尊三米高、三尺寬的大佛，刷新世界最大一體成型木雕大佛的紀錄。而多年來他也秉持著「回饋社會」的精神，堅持薪傳雕刻、泥塑的技術教學。2004年，在臺灣宗教博物館擔任「兩岸泥塑彩繪佛像傳習計劃」臺灣泥塑傳習指導老師；2005年，擔任「臺灣泥塑彩繪藝術傳習計劃」指導老師；2009年，走入臺灣的大學校園，於亞洲大學擔任創意商品設計學系的專任教授暨駐校藝術家；2019年，回饋鄉里，在桃園至善高中擔任傢俱木工科的指導老師；2020年八月，獲聘為佛光山佛陀紀念館駐館藝術家，此一殊榮將古稀之年的吳榮賜創作人生推向另一高峰，別具意義。需知道，佛光山佛陀紀念館的駐館藝術家皆為各藝術領域的一時之選，包括知名文學家白先勇、諾貝爾文學獎得主莫言，都曾獲得佛光山佛陀紀念館駐館藝術家的榮譽。而在2021年，吳榮賜再次獲得桃園市政府文化局之舉薦，成為2021桃園藝術亮點，且有相關的著作專文及影音介紹。由上述林林總總的述說，可以看見吳榮賜不斷自我精進的嚴格要求，以及為技藝傳承的好榜樣。

　　筆者有幸，在吳榮賜念淡江大學時期，因為參與當時由淡江大學漢語文化暨文獻資源研究所主導的文字藝術計畫——讓甲骨文字站起來，而與吳榮賜成為忘年之交，當吳榮賜決定要寫這樣一本傳承木雕技法的書，打電話給我時，我當然二話不說便答應。細究他起心動念想要寫這本書的緣由，個性豁達爽朗的吳榮賜表示，在走入校園提供技術指導之後，深感臺灣在木雕這方面的實作書籍數量實在太少，於是興起了「我不寫誰寫」的念頭，頗有「我不入地獄誰入地獄」、「雖千萬人吾往矣」的氣魄。他希

求真尋道
吳榮賜的木雕遊藝

020

望能寫一本結合理論與實務的木雕專書，說明木雕工具，記錄雕刻技法，甚至是他自己實作多年後所領悟的獨門絕活，也都毫不藏私的在本書中記錄下來，讓這些技法不至失傳，能成為國家之寶。因此，本書在章節的安排上，除了第一章〈前言〉與第九章〈結語〉外，第二章〈大自然的恩賜：木材概說〉、第三章〈工欲善其事，必先利其器：木雕工具的說明與磨刀技巧〉、第四章〈無中生有：雕刻技法與步驟〉，是進入木雕世界的基本常識；而神像雕刻是吳榮賜踏入雕刻世界的起點，目前也佔木雕市場的大宗，因雕刻神像的步驟較為特殊，故在本書中另起一篇專門說明。至於第六章〈有中生新：吳榮賜木雕技法特色與風格〉以及第七、八章〈情有所鍾：題材處理〉（上、下），則是吳榮賜以自身多年的實務經驗，說明木雕界常見的雕刻技巧，以及自己的獨門絕技。同時，結合文學與藝術兩個領域，對常見的木雕造像進行題材處理的說明。

相信此書的出版，會成為木雕界的一本武林秘笈，榮賜既出，誰與爭鋒！

CHAPTER 02

CHAPTER 02

大自然的恩賜

木材概說

木雕材料，顧名思義以木材為主，一般而言，一棵樹可以使用的部分多為直線形的部位，所以木材若用來製作傢俱，其造型以直線形居多。然而，有的木材一眼看到時就已擁有一個不尋常的外形，那麼就需要苦思冥想，不斷構思。所謂「七分天成，三分雕刻」，木雕師傅必須依據木材原型施以巧手神技，發想各式創意，將許多難以利用的奇根怪枝化腐朽為神奇，「因材施雕」，賦予嶄新的一面。像是吳榮賜在「文字藝術計畫」中的「自」字，便是巧妙利用三角形木材創作而成；再比如「濟公」此件作品，傳統民間信仰中對濟公的印象就是拿把濟公扇，吃肉喝酒無所不忌的顛僧形象，在此件作品中吳榮賜則善用木材本身歪斜的特性，在底座上使用了波紋刀法，表現了濟公與一般僧佛的不同，增添其動態感。

　　無可諱言地，每一位師傅都希望自己能夠充分展現木頭的性格，像是利用樹瘤、樹根本身的造型、顏色等，進行不同的創作，巧妙把風化、殘缺、蟲蛀都變成獨一無二的精采傑作。對木雕師傅而言，每一棵樹都是大地的恩賜，因此，如何選擇出一塊合適的木頭、將它的靈魂發掘出來，是最重要的事！

1　木材的質性

　　木材雖說在雕塑藝術中算是較易取得的材料，但種類繁多，若要在雕刻時能得心應手，必須對木材的性質多加以瞭解。一般來說，在木頭當中除去朽木，差不多都可以用來做雕刻，區別只在於有的木頭輕軟好雕，有的木頭粗硬難刻；有的質感強些，有的質感弱些。在選材上，初步應以木材質地精美、紋理細緻、無疤節及開裂之情況為主；其次，再了解各種木

求真尋道
吳榮賜的木雕遊藝

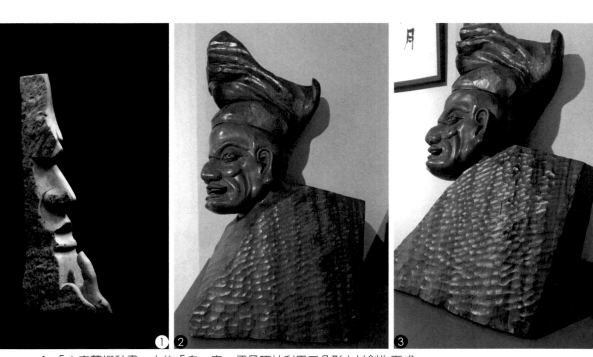

1 「文字藝術計畫」中的「自」字,便是巧妙利用三角形木材創作而成。

2~3 利用木材本身歪斜的特性,在底座上使用了波紋刀法,表現出濟公與一般僧佛的不
　同,增添其動態感。

料材質的特色，做不同之施工。

　　前文所說輕軟好雕者，稱為軟木，木質輕鬆為其特色，適合初學者，像是松木、銀杏木、柳安木、楸木、楠木、樟木等，此類軟木適合雕刻造型結構簡單，形象比較概括的作品，雕鑿起來也比較容易。但因其木質軟、色澤弱，有時需要著色處理以加強其質感。而木頭粗硬者稱為硬木，如南方的紅木、花梨木、紫檀木；北方的核桃木、柏木、杜梨木等，木質堅韌、紋理細密、色澤光亮、合蠟性強、切面光滑，具有雕刻材料的全部優點，是雕刻的上等材料，最適合造型結構複雜、玲瓏剔透、精雕細刻、有枝條感的作品，而且在製作過程中和保存時不易斷裂劈損，具有高度的收藏價值。但也由於木質較硬，雕起來吃力、費工夫。至於要如何區分硬木與軟木，對初學者而言，最基本、簡易的方式，就是將該木材放於水中，沉入水底者就是硬木，反之，浮上水面者為軟木。

　　此外，有些木紋比較明顯而且變化多端，像是：水曲柳、松木、色木、榆木、香椿木……等，就可以用來巧設計妙安排。一般說來，造型的起伏面越大，木紋的變化就越豐富，也就越有趣味；造型的形體動態越是婉轉、流暢，木紋走向的效果也就越是理想，以致出乎意料的好看，極富裝飾性。

　　目前木雕藝術家常用的木材種類大概有下列幾種：

■ 紫檀

　　名貴木材，產於亞洲熱帶，棕紫色。堅實細膩，新者色紅，舊者色紫，生長緩慢，非數百年不能成材，也因此價格昂貴。木質堅硬致密，紋

理纖細浮動，雕刻後經高度拋光上蠟呈黑玉色，色調深沉，穩重大方，極其美觀。乾燥緩慢但少開裂，心材對樹木腐菌、白蟻和其他蟲害有免疫力，耐久性強，故在使用上不需要防腐處理。適合精雕細刻，多用於高檔工藝品和實用工藝品。

■ 烏木

產於印度及斯里蘭卡，又稱「黑檀」，名貴木材。樹幹至心都烏黑又不失光澤，色黑質密而有紋，通稱烏紋木。結構緻密而均勻，無特殊氣味，但乾燥不易，且乾燥過程中易發生斷裂。適合精雕細刻，多用於高檔工藝品。

■ 紅木

又稱「薔薇木」，最初是指紅酸枝木，後來則用來泛指明清時以黃花梨、紫檀和紅酸枝為代表的深色硬木傢俱木材。生長緩慢，為名貴進口木材，產於東南亞熱帶地區。色深、質硬、紋理交錯美觀，常有油質感，其密度接近於水甚至大於水，木材色澤初時色淡黃赤色，久時變為紫紅色，經高度拋光上蠟極其美觀，適合做各類精緻的小件工藝雕刻品和紅木傢俱雕刻，紅木傢俱在製作時通常不上漆。

■ 檀香木

名貴進口木材，產於印度，印尼、澳洲、非洲。色灰黃，質地較堅韌、紋理細密，有極好的香味，適合雕刻各類高檔工藝品及佛像雕刻。

■ 花梨木

　　名貴木材，又稱「降香」，是海南島特產。生長緩慢，邊材色淡呈淡黃褐色，質略疏鬆，心材色紅褐，堅硬，木理直或交錯，木肌稍粗，漣紋細緻而明顯，排列有規則，木材具香味，耐腐，適用神桌、地板、及裝潢，以及各類高檔工藝品和傳統傢俱雕刻。

■ 柚木

　　名貴木材。產於東南亞及南亞，以緬甸出產的最為出名。柚木的利用是以心材為主，色澤暗褐、木材含有油份、木理通直、木肌稍粗。邊材為黃白色，邊、心材區分明顯，年輪明顯細密、機械性質極強、乾燥性良好，收縮率小、木質強韌、結構略粗，耐久性高，不易變型，對菌類及蟲害抵抗力強，為所有木材中膨脹收縮最少者，尺寸安定性佳。材面木紋美觀優雅，可用於造林、船艦、車輛、建築、雕刻、傢俱，以及大型木雕等。

■ 楠木

　　名貴木材，產於中國南方，木質堅硬，經久耐用，耐腐性佳，帶有特殊香氣，能避蟲蛀。邊材淡黃褐色，心材黃褐色帶有綠豆色之色調。木理通直、木肌細緻均勻，木材花紋美觀，有波浪形木紋呈金絲光澤，非常耐腐，木材尺寸安定性良好，加工容易。適合雕刻簡潔概括及仿古作品，有古樸之美。

■ 樟木

　　產於越南、中國長江以南、臺灣、韓國、日本。味香、色黃至灰褐色、紅褐色。材質粗獷，光澤美麗，木質抗蟲害，耐水濕，耐腐，自古以來作為木雕行業的上等材料，多用於仿古木雕和傢俱木雕或佛像雕刻。其特色為木理交錯，木肌粗糙，木材加工容易，非常耐腐，不易蟲蛀。優質的樟樹，基本要符合「葉小、皮薄、邊少、材實」的原則。其中，牛樟的邊心材區別不甚明顯，邊材淺黃褐色，心材深紅褐色，沿木理方向常具深色之美麗花紋，新切面上樟腦氣味濃厚，歷久不衰。樟木也是吳榮賜慣用的木雕材料，他解釋：「因為樟木韌性強，易掌握，且香味四溢，所以深得雕刻家及顧客的喜愛。」

■ 柏木

　　產於中國長江流域及江南地區。色淡黃至久變深黃褐。材質細密堅實有香氣，紋理通直但略顯粗脆，為有脂材，耐水耐腐，易加工，適合雕刻比較大型粗獷的作品，並可作為建築、橋樑家俱等建材。

■ 椴木

　　產於中國北部地方，與銀杏木相似，色微黃呈白，又稱白木，材質輕軟細密，紋理通直均勻，有絹絲光澤，極易雕刻。有不變形不開裂之特點，有油脂，韌性強。適合精雕細刻，多用於各類浮雕壁飾和普通工藝品。

■ 黃楊木

　　因生長緩慢而十分名貴，產於中國南方，屬黃色硬木，木材鮮黃褐或黃色，其邊心材區別不明顯，有光澤。材質堅韌細密，紋理細緻均勻，雕刻後經高度拋光上蠟極其美觀，硬度適中，最適合做精雕細刻的小型圓雕人物。

■ 樺木

　　產於中國北方地區，黃白略褐，紋理純細均勻，有優美之斑點。木材呈淡褐色至紅褐色，材質堅硬細密光亮，適合雕刻小型作品及實用工藝品，或用作地板、傢俱、紙漿、內部裝飾材料、車船設備、膠合板等。耐寒、速生，對病蟲害較有免疫力，用於重新造林、控制水土流失、防護覆蓋或作保育樹木。

■ 色木

　　又名五角槭，色木槭，產於中國東北地區，耐寒性強。材性與樺木相似，材質重而硬，木紋較明顯有奇異的立體感，結構細緻均勻，木材鋸解、切削較難，但車旋、鑽孔容易，膠接不易。材色為淺紅肉色，經過染色可以代替紅木，適合雕刻小型作品及實用工藝品。

■ 楸木

　　產於中國東北地區、俄羅斯等寒冷地域，木材重量及硬度適中、密度較輕，具有刨面光滑、耐磨性強的物理性能和力學性能。結構略粗，顏

色、花紋美麗，富有韌性，乾燥時不易翹曲；加工性能良好，膠接、塗飾、著色性能都較好；質地堅韌緻密、細膩，價格昂貴，享有「木王」和「黃金樹」之美稱，是世界著名木材之一，與東南亞的黑檀木、紫檀木、美國的楓木等木材齊名。色灰白，有淡褐呈灰綠褐或淡紅褐，紋理呈波紋形，特別適合做大型浮雕，或簡潔概括的圓雕作品。

■ 水曲柳

分布於朝鮮、日本、俄羅斯以及中國的陝西、甘肅、湖北、東北、華北等地，別名東北梣。心材灰褐色，材質堅硬，紋理通直、木紋美觀，結構粗，有光澤。徑切面呈美麗的平行條狀花紋，半弦向切面呈明顯多變的帶狀花環。耐腐耐水，但因木材易翹裂變形，僅適合雕刻簡潔概括或較大抽象性圓雕作品，以特殊的木紋趣味見長。

■ 柳安木

產於東南亞地區，刨面光澤、徑面有帶狀花紋，具裝飾性。分白柳安和紅柳安。白柳安結構粗、紋理斜、易於乾燥和加工，且著釘、油漆、膠合等性能均好；紅柳安結構紋理同上，徑切面花紋美麗，但乾燥與加工較難，二種均適合雕刻簡潔抽象的作品。

■ 松木

產於中國東北，長江流域以南各省及臺灣地區。又分落葉松、紅松、馬尾松。落葉松色黃白略微褐；紅松為黃褐色微顯肉紅；馬尾松深黃褐色略微紅。松木具有松香味、色淡黃、癤疤多、對大氣溫度反應快、容易脹

大、極難自然風乾等特性，故需經人工處理，如烘乾、脫脂去除有機化合物，漂白統一樹色，中和樹性，使之不易變形。又因年輪分界明顯，樹脂道多，而更顯得木紋粗放美麗，有強烈的裝飾趣味，但不易加工，只適合雕刻簡潔概括，抽象性作品。著色方面可以發揮樹脂條紋作特別處理，如對比色，以加強其木紋的裝飾性。

■ 桃花心木

原產於中美洲，樹幹通直，邊材淡黃白色，心材淡赤褐色，有絹絲光澤，質地堅緻而有美麗的光澤，木理略交錯，或帶波浪帶狀花紋，木材耐腐，易乾燥，不易開裂或翹曲，為優良傢俱、常用於室內裝潢材料及造船艦等用途，適雕刻。

■ 紅豆杉

別名紫杉，赤柏松，邊材黃白色，心材紅褐色至深紅褐色。木理通直或斜走，木材質地細緻。具光澤，非常耐腐，加工性質良好，適雕刻。

■ 櫸木

又稱雞柳木，臺灣原生，中國、日本、韓國皆有分布。邊材淺褐色，心材黃褐色或紅褐色。木理通直，木肌中等，材質重而硬，耐衝擊，木材弦切面呈現細鋸齒狀花紋，甚為美觀，是建築的上等材料，適合用來製作如樓梯扶手，鋪設地板等，亦適合雕刻。

求真尋道

美蒙賜的木雕遊藝

■ 紅檜

生長緩慢，邊材呈黃灰色，心材紅黃至褐色，較扁柏略帶淡紅色。具芳香，較扁柏少乾裂，弦切面具美麗之波狀花紋。木理通直，質地細緻均勻。加工容易，木材非常耐腐，適雕刻。

■ 臺灣鐵杉

材色為黃白色或黃灰色，年輪狹窄，略呈波狀而不整齊。木理通直，木肌稍粗。木材不耐腐，加工容易，適雕刻。

2　雕刻木材的選擇

了解了材料之後，再來談談如何選擇。首先要注意的是，未經乾燥處理的生濕木料不宜馬上用來雕刻，這是因為這樣的材料內含濕氣，往往沒等雕完木頭就會出現彎曲、炸裂等變形現象，從而影響了作品的順利進行，甚至破壞整體的效果。因此，我們應當選擇經過乾燥處理後（含水量在10%左右）或是自然風乾一年以上的木料為好。若以大小來看，通常一尺六以下的木料需要蔭乾半年到一年，兩尺二以上的大型木料就需要更久的時間。若木材不夠乾燥，容易造成神像皮脫殼，難以補救。

將木材乾燥的方法，一般可分為人工乾燥法及自然乾燥法兩種。人工乾燥法是將木材密封在蒸氣乾燥室內，借蒸氣促進水分蒸發，使木材乾燥。乾燥的程度最高可使木材含水量僅達3%。但經過高溫蒸發後的木質受到損壞，容易發脆失去韌性而不利於雕刻。一般來說，原木乾燥的程度

應保持在含水量30%左右。而較簡易的人工乾燥法，則是用火烤乾木頭內部水分，或是用水煮去木頭中的樹脂成分，然後放在空氣中乾燥，此法稱為水浸風乾法。這兩種人工乾燥法的好處是乾燥時間可以縮短，方法簡便，且樹木的變異性也縮小，但只適合於小塊木頭，而且浸水後的木材易變色也有損木質。

另一種為自然乾燥法，又稱為風乾法。其乾燥方法是將鋸好的木材分類（板材、方材或圓材），擱置成垛，垛底離地50-70公分，中間留有空隙，使空氣流通，如此才能夠帶走水分，使木材逐漸乾燥，這麼做是因為若是直接放在地上，則木材容易吸收土氣，無法乾燥。自然乾燥一般要經過數年數月，才能使木材達到一定的乾燥要求。其缺點為曠日廢久，但較不傷木材的質性。

根據所要雕刻的作品，也會選擇不同的木頭裁切方式。樹木砍伐後，從橫切面，可以清楚看到髓線、髓心、年輪、形成層、樹皮的排列狀況。從髓心到形成層之間，分為兩個部位，靠近髓心的部分稱為「心材」。由於「心材」乾燥後植物組織會略微萎縮，導致神像變形，因此在裁切木料時，都常去除這個部分，稱為「去水心」；木材靠近樹皮的部分稱為「邊材」。乾燥後，經久容易風化而出現朽洞，因此木質較差，去除邊材的步驟稱為「去白皮」。

至於有結疤或蟲蛀、發黴的木頭也要盡量避免使用，或力求放在作品的背面及次要部位，以免影響作品的品質或收藏價值。中國傳統的工藝木雕對木材的選擇其實十分講究，比如，有所謂的樹有陰面、陽面、上風、下風之分，陽面樹木受雨水充沛、日照充足的影響，故長得較快，年輪較疏，即為春紋；反之，陰面樹木則長得較慢，年輪較密，即為冬紋。至於

上風與下風，則分屬「樹枝」、「樹幹」兩部位。大體來說，上風紋細，下風紋粗。因此，一般在雕刻人物臉部及鏤空作品時應選陽面、上風木料，才會美觀又堅韌。

在木材的選擇上，吳榮賜和大家分享他選材的一些小妙招：

■ 選木材

一般客人訂製作品時，只會說要什麼樣尺寸的作品，至於找木材的工作，就落在木雕師傅身上。吳榮賜表示，就像人一樣，每一塊木材都是獨一無二的，好的木雕師傅在挑選時，要有能看出木材特質的慧眼。一般而言，在挑選木材時，他會將木材區分為「有心」跟「無心」，「有心」就是指有年輪的紋理，這種木材比較容易裂，因此在取木材時最好是避開有年輪的部分。或靠選取木材時的裁切或後續的雕刻手法與設計，巧妙避開。

■ 依主題

在神像創作上，有些是祭祀用，如觀音、彌勒佛、關公、孔明、武達摩……等，然而除此之外，也有一些雕刻作品是擺設欣賞，甚至是結合生活的實際功用，如吉祥動物、鄉土人物、山水花樹、風景浮雕、花器茶盤、桌椅屏風……等，木雕師傅在選擇木材時，應將主題考量進去，才能使作品更為精采。

■ 看紋理

一件感動人心的作品常常隱藏著作者的情感，藉由將內涵意義展現出

來，才算真正接近作品。除了不同木材的紋理各有特色外，雕刻過程中，師傅還會依著每塊木頭不同的紋理下刀，將題材主題與紋理作合併處理，讓充滿紋理變化的天然奇木雕出造型與情感，這其間需要對木頭結構充分的了解和想像，才能拿捏精準呈現。以吳榮賜此件「雷公」作品來看，手臂肌肉與木材紋理結合得天衣無縫，可見其對木材的掌握度。

3 小結

雖然，木材是最容易雕刻的材料，但因其表面有變化多端的紋路，加之千姿百態的自然形狀，因此，從事木雕藝術創作特別需要懂得因材施藝，要有「相木」的本領。不少成功的木雕作品就是在揣摩木料的形、質、紋等方面，稍加雕鑿，使得材料自身的質地紋理相統一，既協調了木材的整體性，又保持了它們生長的自然性，才能達到平衡的藝術效果。

「雷公」，充分利用木頭紋理，表現出手臂肌肉的線條，二者之間結合得天衣無縫。

CHAPTER 03

工欲善其事，必先利其器

木雕工具的說明與磨刀技巧

想要完成一件木雕工藝品，除材料外，還必須有一套基本的木雕刀具，始能達成願望。而為了因應各類型木雕製作上的需要，目前也發展出許多特殊專用的木雕工具。現今的木雕工具主要可區分為手動工具與電動工具兩大類，初學木雕者在選擇工具時，首先要了解它們各自的用途，才能進行選擇，以下將介紹木雕雕刻的主要機具。

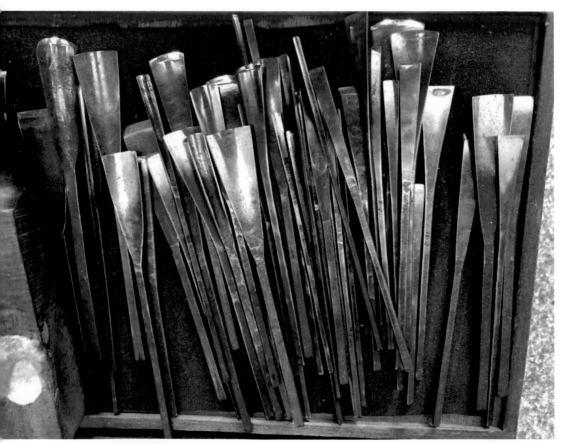

吳榮賜全套刀具。

1 手動工具

斜口刀

　　木雕的常用工具，刀口呈45度左右的斜角，除打粗胚外，其餘工序都少不了它。主要功能在於分清上下，區別裡外，細刻線條，割清角落，常用於作品的關節角落和鏤空狹縫處作剔角修光，例如刻人物眼角處，此外，木雕師傅亦多用此刀雕刻衣紋、毛羽、髮紋等，線條較硬挺，形如「兔耳鼠尾」。

　　斜口刀又分正手斜與反手斜，以適合各個方向。在木雕中刻毛髮絲縷通常使用斜口刀，用扼、撐的方法運刀，刻出的毛髮效果比用三角刀刻得更為生動自然。

三角刀

　　三角刀刃口呈三角形，左右兩側面磨成鋒面，其鋒利焦點就在中角上。製作三角刀要選用適用的工具鋼（一般用0.4-0.6公分的圓鋼），銑出55度60度的三角槽，將兩腰磨平，其口端磨成刃口。角度大，刻出的線條就粗，反之就細。主要功能在於運用

三角鑿的中角在需要刻的地方推去，就能刻出完整的三角形凹痕來，線條整齊美觀，速度也快，常用來刻衣紋線條，髮紋眉鬚。三角刀也是版畫與水印木刻藝術製版時常用的一種工具，操作時三角刀尖在木板上推進，木屑從三角槽內吐出，三角刀尖推過的部位便刻畫出線條來。

平口刀

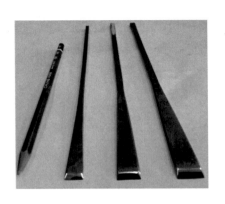

平口刀，又名方刀，刀面刀口平直，是黃楊木雕刻常用工具。其主要功能是劈、批、戳胚和修細。**劈**，就是把一塊木料分成兩半，通常用大的平刀放在木料的中央，在錘的敲打下劈開，因此這種刀的刀柄和刀身均要粗大厚實些，以經得起錘打。**批**，則用平刀削平木料表面的凹凸，使表面平滑無痕。一般用右手握緊鑿的中心，用肩胛的壓力向前推去。**戳**，是將木材的粗胚敲打成細胚。技藝水平高超的木雕師傅，能用錘和刀直接敲打成很細的實胚。**戳胚**的方法和上面講到的「批法」相似，所不同的是戳胚更為複雜，圓的地方要用圓刀戳，鏤空的地方要用反口刀戳，互相變換，才能戳成細胚。至於**修細**，是作品戳成整體的細胚後，再進行修改、批刨的工序。一般型的木雕人物不需要用肩力相助，只用各種小刀互調批刨，使結構分清、表面光潔、細部明顯、衣紋流暢、圓潤自然而成；稍大型作品，則仍要借助肩力。平口刀的銳角能刻線，二刀相交時能剔除刀腳或印刻圖案。瑞典和蘇聯的木雕人物就多用平口刀，有強烈的木趣刀味。

求真尋道
美樂賜的木雕遊藝

半圓刀

俗稱「和尚頭」「指甲刀」，刃口呈圓弧形，是一種介乎圓口刀與平口刀之間的修光用刀，分圓弧和斜弧二種。在平口刀與圓口刀無法施展時它們可以代替完成。特點是比較緩和，既不像平口刀那麼板直，又不像圓口刀那麼深凹，適合在凹面起伏上使用。主要功能用在作品需雕圓形和圓凹痕處和弧形衣紋的線條刻劃。其他在雕刻花卉上也有很大的用處，如花葉、花瓣及花枝幹的圓面都需用半圓刀加工雕刻。

圓口刀

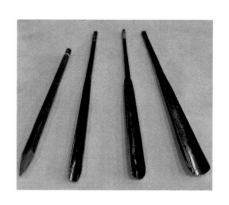

刃口呈圓弧形，多用於圓形和圓凹痕處，在雕刻傳統花卉上也有很大用處，如花葉、花瓣及花枝幹的圓面都需用圓口刀適形處理。圓口刀橫向運刀比較省力，對大的起伏、小的變化都能適應。而且圓口刀的線條不定，使用起來靈活且便於探索。根據不同的用途，圓口刀的型號應有所區別，大小範圍基本在0.5公分-1.5公分之間。

在利用圓口刀做圓雕人物時，刀口兩角要磨去，呈圓弧形，否則雕衣

紋或其它凹痕時，不但推不動，還會破損凹痕道的兩旁。倘若是做浮雕，則應保留刀口兩角，並利用其角尖的功能雕刻角落處，因此要配備兩種圓口刀。圓口刀還有內外之別，斜面在槽內、刀背呈挺直的為正口圓口刀，它吃木比較深，最適合做圓雕，尤其是在粗胚和掘胚階段；斜面在刀背上，槽內呈挺直的為反口圓口刀，吃木比較淺，能平緩的走刀或剔地，在浮雕中用途更大。圓口刀的形狀還可根據需要做成鐵桿彎曲形，以便伸進較深的部位挖雕鏤洞。

在選擇使用以上刀具時，要注意掌握刀頭厚薄在用途上的區別。所謂刀頭，就是實際使用的那段刀面。刀頭越薄越鋒利，但牢度也越差。根據這種情況，開毛胚的刀頭可適當厚些，以經得起錘子的敲擊和用力掘撬；修光用的刀則薄些，方可將木料刻得光潔不隙。總之，工具選擇配置，一定要嚴格依照工藝性質，不能隨意替代，而且無論在數量和質量上，都應有所保證。傳統的工藝雕刻中，木雕工具往往多達百餘件，一般工藝至少也要30件，當然，經常使用的只是一小部分，有的只是偶爾使用一下。而上述所介紹的刀具，正是吳榮賜所經常使用的刀具。

2 輔助工具

主要是指矩、敲錘、斧、鋸子。矩是呈現直角的尺，主要用來確定直角。在打粗胚時有時會需要用矩來抓出垂直的中線，避免神像歪斜不正。木雕敲錘的形狀以扁、平、寬、方為好。錘面尺度可掌握在7×5.5×5.5公分左右，太窄或太厚，都會影響錘子著落點的準確與力的均勻。敲錘分

吳榮賜的全套刀具與木錘。

木製與鐵製二種，木雕工匠師傅多採用木製敲錘，這種敲錘一般採用木質比重大的硬木，如紅木、黃楊、檀木、雞柳木製成的木鎚，一般的長度是一尺八，若是製作的神像越大，敲錘也會越大。吳榮賜慣用雞柳木敲錘，之所以選雞柳木是因為它的重量比多數普通硬木都重，在所有的木材硬度排行裡屬於中上水平，堅固、抗衝擊，木材質地均勻，因此適合用來製作木錘。此種木錘握柄的部位呈圓形略扁一些，大小以握在手中適宜為準。在使用時因為是運用槓桿原理，所以較為省力。吳榮賜打趣地說：「你看我右手的肌肉，都是長年拿錘子敲錘練出來的！」

敲木錘時也有技巧，吳榮賜說，剛開始當學徒時，常常會敲到手，敲久了之後，才能慢慢抓到敲打的位置。一般來說，正確的敲打位置應該是落在兩端的中心點，若是太偏向前端，木錘容易損壞。再細究來說，當錘打力氣較大時，敲打點應落在接近手握之處，聲音會較深沉；相反地，若是力道要輕些，如修光時，就要敲打接近外側之處，此時敲打出來的聲音就會較為輕浮，而高明的師傅往往光聽到敲錘落下的聲音，就能辨別這個學徒是不是有認真工作。

斧的用途是配合粗胚大量砍削木料，注意砍削時不宜用力過大，不可直上直下砍，斧刃應與垂直的木紋保持在45度左右，否則，木料會開裂。鋸子的設計上，前端齒紋向後倒，根段齒紋向前伸，可以防止手鋸前方折斷，又由於木材有纖維，木鋸粉粘性大，留在洞內易把鋸條粘住，為此又將齒挫斜，向兩側傾斜，擴大鋸路，使鋸粉能夠順利出來，使得在手鋸的操作上較為靈便。

<h2>3　電動機具</h2>

大型電動機具的發明對於雕塑大型作品是一大利多，電動機具大約有製模機、電動鏇臺、手提電鑽、手提花鉋機、電鋸、鉋木機、磨光機、電動雕刻機……，雖然機具種類繁多，但對木雕師傅而言，並非樣樣都需要，而是視作品而定。一般說來，木雕的電動輔助工具主要需求有小型電動木工拋光機和電動手槍鑽。由於木材是很自然的材料，它的質感、色澤給人親切、溫暖的感覺，再加上適合用在雕刻上的木材種類很多，而各種木材的色澤、紋理也都不同，因此，在雕塑作品時，往往會運用到雕鑿、切鋸、黏接、栓合、拋光、打磨等多樣的雕刻技法，才可以呈現出木料不同的美感面貌特質。而拋光機的用途僅在於作品完成後的表面處理，可以代替手工作大面積的磨光，比較省時省力，但只限於大中型的體積較為平展的作品使用。拋光打磨時需要搭配砂紙，一般打磨的順序是：180→240→400→800→1000→1500，最後再以棉布打磨。打磨時，「耐心」是最重要的，想要油光發亮，那就要在最後的幾道工序上不停地用棉布打磨，而若是之後作品有上漆，則可以省略棉布打磨的步驟。至於

求真尋道
美學腸的木眼遊藝

手槍鑽的作用，主要在於鏤空打洞，做大型雕刻時，可用它打點切輪廓，較為方便快速。

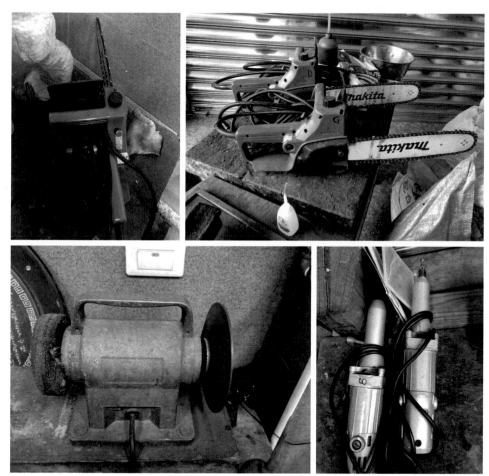

這些電動機具分別為：上兩圖為手提電鋸、下左為拋光機、下右為手槍鑽。

正所謂「工欲善其事，必先利其器」，所以，在木雕創作中，工具齊備，會磨會用，不僅能提高工作效率，更能在造型上充分發揮自己的技巧，使行刀運鑿洗鍊灑脫，清晰流暢，增加作品的藝術表現力。以下介紹平口刀及圓口刀的磨刀法。

在磨刀之前必須要做的準備就是要先將刀石泡水，這是為了讓磨刀時好推，磨刀的過程中產生的泥屑也好清洗。一般磨刀石買來都是固定的樣子，因此，要磨圓口刀及三角刀的磨刀石就必須靠自己加工處理。

■ 平口刀磨法

平口刀要先整內鋼面，將刀石泡水後用右手大拇指及食指夾緊另外三指緊扣刀具，運用左手的無名指，將平口刀按壓在刀石上，注意，此時的雕刻刀與刀石接觸面要整個貼平，然後前後的來回推磨。鋼面整平後，反過面來用同樣的方式握住雕刻刀，來回推磨。至於磨刀的角度則依需求進行調整，通常用來打胚的刀具，磨的時後角度會磨小一點，這是為了之後在進行敲擊時刀鋒較不易碎口；而用來修胚的刀具角度則會磨得大一些，這樣刀具在運用時就相對省力。最後，磨到起毛邊後就要改用砥石來磨出刀鋒，方法跟上面所述基本相同。

■ 圓口刀磨法

磨圓口刀時，內鋼面的刀石必須先修磨過，讓它跟要磨的圓口刀口徑

弧度一致，刀具與刀石接觸面需貼平，然後來回的推磨。內鋼面磨好後，可先用砂輪機裝上細砂輪來磨，角度一樣看是要修胚還是打胚用來做調整，但要注意砂輪機有正、反轉的不一樣的方向，打磨前要特別的留意。同時，刀具前後推磨時注意要一邊旋轉，速度不可太快，直至磨到起毛邊後，接著再用布輪打磨，輕壓幾秒即可。打磨後可打上青土，青土是金屬的拋光研磨劑，主要是拋光，防鏽，通常搭配布輪使用，或是找塊牛皮貼在木板上手動拋光，可以讓刀子快速達到鏡面效果。

　　磨刀石在使用過後，難免會凹凸不平，這時就要將其整平，這樣才能保證下次磨刀時才能將刀具磨得鋒利。整平磨刀石可在一個平板上鋪上砂紙，或用拆下來的砂輪片來整平，至於砥石也可用整平過後的刀石來互磨整平。

5　小結

　　工具的選擇使用是木雕創作者不可不知的基礎學問，除了基本手動刀具外，電動機具的發明，使得創作者在大型作品的雕刻上如虎添翼，當然，使用後的保養，更能使得工具常保如新，成為師傅在創作上的最佳夥伴。

雕刻刀研磨心得

　　關於磨刀，目前為求真佛店第三代，也是吳榮賜的小兒子吳欣益頗有心得，他表示：磨刀主要任務就是「實用」，主要就是要能「適當」磨利。為何說適當呢？首先要了解我們這把刀的用途為何？像小朋友的安全剪刀一點都不利，但它還是可以剪紙而且安全，同樣的道理，雕刻刀也不是磨利就是好用，神佛像製作使用的雕刻刀分為「粗胚刀」與「修光刀」兩大類。「粗胚刀」的使用方式是以長木錘大力敲擊使用，其運用時機為造型前期。此時期的刀具要求刀面角度大，可減少木錘敲擊時造成刀鋒斷裂機率，鋒利度要求較低。而「修光刀」的使用方式為短木錘小力敲擊與徒手使用，其運用時機為造型後期。此時期的刀具要求則是刀面角度小，方便切帶削使用，鋒利度要求較高，尤其是後續不再用砂紙研磨的作品（清刀）。

　　另外，有關磨刀前後的銳利度測試方式，老師傅有傳授過幾種，提供給大家參考。

1. 割自己的手毛與頭髮。
2. 輕刮自己指甲。
3. 垂直切報紙或A4紙。
4. 實際拿木料測試。
5. 用眼睛光線判斷。

　　第 5 點比較少人說，特此拍影片說來明，如影片所示，選擇光線差異大的環境，翻轉刀鋒至接近垂直地面時會產生一條白線，這條白線是光線反射刀鋒造成的，線條越粗也代表越不利。若有粗細不一致代表刀鋒還有不銳利的地方，若有斷線就代表刀鋒有崩裂，這時就需要先花一次功先將刀型修復。

磨刀示範影片

CHAPTER 04

無中生有

雕刻技法與步驟

木雕技法，是指木雕創作中作者對於形象和空間的處理手法。這種手法主要體現在對於材料削減的「雕」與「刻」，確切地說，就是由外向內，一步步通過減去廢料，循序漸進地將形體挖掘顯現出來。在一次次的減法造型中，我們不僅能夠體會到作品「脫殼而出」的快感與喜悅，同時還能感受到各種刀法在運用過程中所產生的特殊韻味。基本而言，木雕技法可分為圓雕、浮雕，以及鏤空雕三類。

1　圓雕

圓雕又稱「立體雕」，是藝術在雕件上的整體表現，對觀賞者來說，圓雕作品可以讓欣賞者從不同角度看到物體的各個側面，因此，對創作者來說，它要求雕刻者從前、後、左、右、上、中、下全方位進行雕刻。在選材上，由於圓雕作品極富立體感，生動、逼真、傳神，所以圓雕對木材的選擇要求較嚴格，從長寬到高都必須具備與實物相適當的比例，然後雕刻師傅們才按比例打胚。圓雕作品既是可從四面八方觀看，因此每一個角度都有其造型和觀點神態的表現，作品的完整性是必須講求的，並特別要求注意作品的各個角度和方位的統一、和諧與融合。大體上而言，圓雕作品一般不帶背景，而主要通過自身的形象與之相諧的環境，形成統一的藝術效果。以集中、簡練、概括的手法扣住主題，體現其藝術感染力。

在各類圓雕中，以人物圓雕和動植物圓雕為最常見。這些圓雕形態各異，表現手法不一，通過對細節的細緻刻畫，反映出圓雕的形象和心情，或高大、或靈巧、或恐懼、或憤怒。還可以刻畫細節表現出圓雕所處的環境，如通過衣服飄動表現風、通過搓手動態表現寒冷、通過表情和姿勢表

現出是作品所處之位置或心情⋯⋯等。常見如傳統建築木雕的獅座、神像雕刻以及現代木雕普遍的創作題材,大多屬於圓雕的應用手法表現。

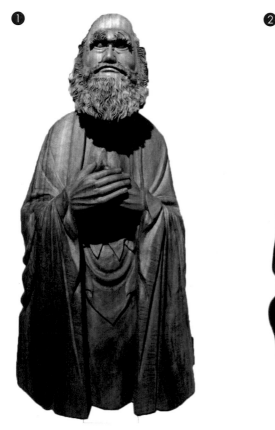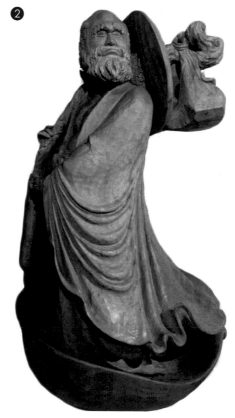

1 圓雕作品〈禪思達摩〉。
2 同樣是圓雕作品,此件〈達摩一葦渡江〉,則是靠衣服的飄動,表現出風的吹動之感。

對於圓雕雕刻的技巧，吳榮賜曾表示：「一體成型的雕塑作品，尤其是『圓雕』，尺寸愈大愈難處理。難度在於大件的作品不可能站立雕塑，必須處理的範圍太廣，假設讓木頭豎立著雕，準確度雖然高，但使用鋸子非常困難，斧頭也無法下手；加上木材本身重量實在不輕，除了平躺下來做，沒有其他的辦法。問題就出在這裡，這麼重的木頭無法做一半把木頭扶站起來檢驗準確與否，然後再讓它平躺再繼續雕刻。必定要等全部刻好才能站起來，此時往往會發現毛病百出。以神像雕塑為例，如站姿不穩、坐姿不正……等，失敗機率非常高，神像必定要是四平八穩，頭有些許的歪斜都不行，不像是藝術品可以用誇張或抽象掩飾，這要靠天份，不能靠經驗。」[1]

　　圓雕雖然是靜止的，但它可以通過各種方式來表現出運動的形象，用暗示的手法使欣賞者聯想到過去或未來，這就是雕塑藝術的魅力之所在。

[1]　吳榮賜：〈泥塑藝術在臺灣〉，神氣佛現‧泥菩薩之美—彩塑藝術學術研討會，世界宗教博物館，2004年10月29日～10月30日。

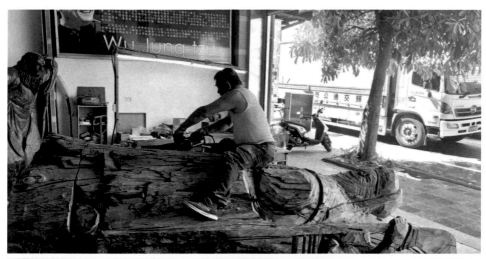

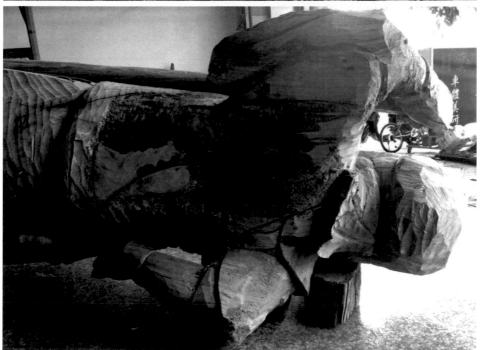

此為一件大型關公作品。因木材巨大，在打粗胚階段，吳榮賜將木材平躺，整個人坐在木材之上，使用電鋸打胚。

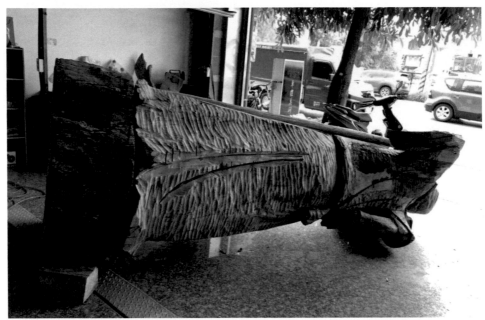

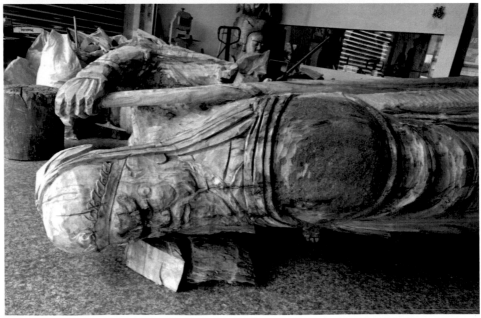

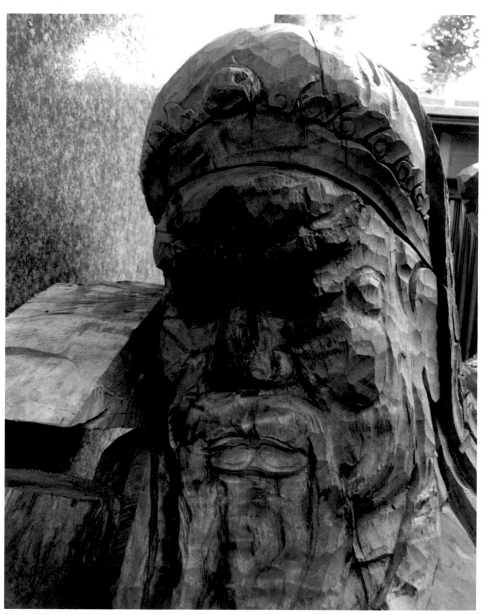

至於細部的細節，如臉及衣飾，則使用手動刀具慢慢修整。整體而言，全件作品的雕刻約有九成以上都是讓木材躺在地上完成的。

而關刀，則是設計成活動式的，作品完成後最後再組裝上去。

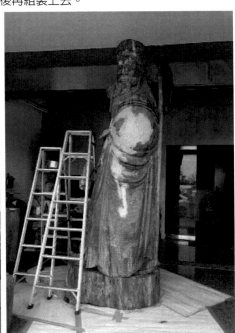

2 浮雕

浮雕又稱「陽刻」或「剔底雕」，是在一平面上將形態雕刻出不同深淺層次的浮凸效果，它是一種兼具繪畫與雕刻特質的藝術形式。浮雕作品的背面是平的，它只能正面觀賞，由形態雕塑的深淺度，產生淺浮雕與深浮雕之別。淺浮雕是各種雕刻形式中最具繪畫特質的一種，因為它表現方式比較平淺，無意顯示其中人物景象的深度。但是淺浮雕必須仔細掌握雕刻線條和投影的組合，深浮雕則多表現在石雕上，在此略過不論。

雕刻浮雕的基本觀念是想像將一個立體的雕刻形體壓扁或使之接近平面狀，卻還能呈現立體的感覺。在此表現的過程中，應該思考物體間的前後關係，透過凹凸的差異，產生深度的前後距離感，如此才具有三度空間的浮雕表現。常

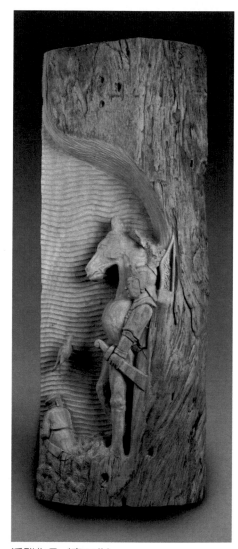

浮雕作品〈塞下曲〉。

見於傳統建築木雕之員光、雀替、束隨、匾額等。而在吳榮賜的浮雕作品中，常見的浮雕運用大約可以分為壁堵式的浮雕運用以及背屏式的運用。

3 鏤空雕

又稱為「透雕」，是介於圓雕和浮雕之間的一種雕塑。在浮雕的基礎上，鏤空其背景部分。做法上是將圖案的部分保留，剔除背景的局部或全部，而呈現鏤空的效果，通常將木板先行鑽孔穿透，再用線鋸或雕刻刀具，刻出所繪製圖案，雕刻結果。又有單面透雕和雙面透雕之分。單面透雕只刻正面，雙面透雕則將正、背兩面的物像都刻出來。透雕中間鏤空，視野穿越，作品層次分明頗具立體感，常見如屏風、門窗、圖飾等即是。

4 雕刻步驟

不論是何種雕刻，在作品完成之前，事前的準備功夫是免不了的，尤其木雕是減法的技術，一刀一斧一旦出錯，便難以修補，因此，在正式雕刻之前的準備環節即顯得格外重要。大體上而言，雕刻步驟約可粗分有構思草圖、選擇木材、打胚鑿粗胚、鏤雕細胚、以及修光打磨幾個步驟。

步驟一　構思草圖

構思是木雕工作的第一階段，從這個工作能夠看出一位木雕工作者的功力。大致而言，構思之後即會繪製草圖，而描圖的方法有三種，一是直描法，顧名思義，即直接用粉筆在木材上描繪圖案，這項作業考驗木雕師

傅的空間感與準確性，草稿在其腹中，必須是經驗老到的師傅才做得到。二是黏貼法，是直接將圖稿影印黏貼在木板上雕刻，好處是可影印多份以便於失敗時備用。三是複寫紙法，將圖稿用複寫紙轉印至木板上。以上三種描圖法，第一項適用於立體雕刻與平面雕刻，第二三項則較多運用在平面雕刻上。

吳榮賜手繪稿：左為玄武上帝，右為觀世音菩薩。

步驟二　選擇木材

知道了要雕刻的作品之後，就要選擇適合作品的木材，除了看木材的樹紋和色澤外，匠心獨具的木雕家還會因作品的特殊性挑選不同特色的木頭。有時是先有木材，才想要雕什麼，所以步驟一、二有時候會交換。

步驟三　打胚

打胚是整個作品的基礎，它以簡練的幾何形體概括全部構思的造型，要求做到有層次、有動勢，比例協調、重心穩定整體感強，初步形成作品的外輪廓與內輪廓，其目的是確保雕刻作品的各個部位能符合嚴格的比例要求，然後再動刀雕刻出生動傳神的作品。圓雕一般從前方位「開雕」，同時要求特別注意作品的各個角度和方位的統一、和諧與融合，惟有這樣，圓雕作品才經得起觀賞者全方位的「透視」。首先，構思草圖，先用粉筆在木材上畫出大體輪廓，再將所畫輪廓以外的多餘材質借助刀斧等雕刻用具去掉，然後進行第二個步驟：「鑿粗胚」。具體操作時，把木材固定住，先打出大的形態比例關係，用幾何形的立方體造型。強調大的轉摺和體積方向。以人物為例，一般先將頭部及手腳鑿出塊面，再由上而下，將胸部、骨盆鑿出塊面。然後再鑿出形態塊面，如垂直、傾斜等。人體的基本形狀完成後，再在各部位按人體的結構、比例關係，逐一鑿出各個部位凹凸形狀，如臉頰與五官之間，胸部與頸部之間，乳房與胸部之間所形成的高低起伏凹凸狀，在分凹凸的時候要為後幾道工序留有餘地。從腳部、身體、頭部依次動刀，經過粗胚、二次胚、修胚三個步驟，完成作品的基本架構。

以人像雕刻而言，大部分都是事先刻好身子，最後才做決定成敗的開臉。吳榮賜卻認為「識人先識面」，所刻者的身分、個性，大多要靠細膩的面部雕刻來辨識，而只要不察木紋，第一刀鑿錯了，整尊像就只有丟棄一途。因此，他在開臉前一定要先想好這尊像的「相」是什麼。並且自己研究出「喜怒哀樂會牽動不同的臉部肌肉，並非笑就是嘴角上揚而已，如果只把線條移動了，就會只見皮動，而無法表現出皮下筋肉的律動」的體悟。

　　而在人像打胚過程中，最必須注意的就是頭部與身體比例的規定。一般而言，人的全身比例一般都以頭的長度（簡稱頭高）為單位。對男女成年人的比例，中國古代有「立七」、「坐五」、「盤三」的說法，也就是說一般以七個頭高作為標準。出生嬰兒頭大身子短，一般為四個頭高；一到四歲一般為五個頭高；七到九歲兒童一般為六個頭高；成年男女一般為七個頭或七個半頭高。

　　從事木雕工作超過五十年的吳榮賜，現在打粗胚幾乎已經都不用先繪圖，只要稍做測量，即可下斧開始打粗胚，而今他打粗胚的做法，也因為長年經驗的積累，與年輕時不盡相同。現在他打粗胚，除了不需繪圖之外，還會刻意在臉及肩膀處預留木材的處理空間，以作為雕刻時的彈性運用。

　　粗胚完成之後就是鏤雕細胚，這道工序是為了糾正前道工序的不足並加強細節部分的刻畫。粗胚刀與修光刀刀柄也不同，粗胚刀刀柄較粗，修光刀刀柄較細。到了此一階段，可開始使用較小的平口刀與圓口刀，一是用肩頂，二是用手推，執刀戳胚，依次刻出人物形體結構，臉部特徵表情，以及衣紋的虛實關係，尤其是在處理人物衣裙方面，講究虛實、動靜、曲直、掛垂等表現方法。

步驟四　修光打磨

　　修光是在細胚的基礎上進一步加工，其任務是運用精雕細刻及薄刀法修去細胚中的刀痕鑿垢，使作品表面細緻完美，不但要把不需要的刀痕鑿跡修去，同時把各個部分的細微造型刻畫清楚，力求達到光潔滑爽、質感分明的藝術效果。這是一道精緻的工序，但又不是簡單的重複。修光常使用的工具有小平口刀、小圓口刀、三角刀等。這其中要注意的是，人物臉部的修光要留在修光的最後完成，因為太早修出五官，有被碰損的風險。臉部修光要從鼻樑開始，鼻子定位準確，左右兩眼和左右臉頰就不會不對稱，才能定出兩眼之間的距離以及眼睛的比例大小、長短，眉毛的高低，嘴巴與鼻子的距離、寬窄等。

　　至於打磨，則是根據作品的需要，將木雕用粗細不同的木工砂紙搓磨。一般要求先用粗砂紙，後用細砂紙，要順著木的纖維方向打磨，直至理想效果出現為止。

5　小結

　　本章介紹雕刻技法及步驟，就技法而言，除了常見的圓雕、浮雕、透雕之外，其他的雕刻技法尚有陰雕、線雕、貼雕、嵌雕⋯⋯等等，五花八門，十分複雜且各具專業。就雕刻步驟來說，雕刻業界有所謂「雕刻七法」及「修光六要」，所謂「雕刻七法」為：

　　1. **外型切除法**：木雕塊面的切除。

　　2. **相紋操刀法**：在打胚或修光的過程中，必須依著木材紋理的走向

求真尋道
美榮陽的木雕遊藝

066

操刀。

3. **先前而後法**：如此行事較能避免作品結構失調，比例不準的缺失。

4. **留實鑿虛法**：以人像雕刻為例，骨是實，肌膚是虛，雕刻師傅在學習雕刻之前，須先學習藝用人體解剖學，明白人體結構，弄清虛實關係，才能雕出好作品。

5. **進刀行止法**：即針對木雕作品修光過程中的切削修光。

6. **勒剔切割法**：勒、剔、切、割是一把雕刀的四種用法，此處指運用此四種方法去除雜屑，當然，都要順著木紋進行。

7. **摳刮代削法**：有時在修光的過程中，有些深凹窄小的部位無法切削，就採取摳割代削法來達到修光的目的。

　　至於「修光六要[2]」則包含了：鑿、刻、削、剔、摳、修。此「七法」與「六要」，可以作為雕刻技法的經驗傳承總結。

2　常城紅木文玩（2016年4月24日）：〈黃楊木雕中的「修光六要」──古老技藝的傳承〉，檢索日期：2020年7月18日，檢自：https://kknews.cc/culture/x5emb8.html。

CHAPTER 05

眾神之興　神像雕刻

神像雕刻可以說是吳榮賜雕刻路途的起點，在吳榮賜二十三歲初入求真佛店當學徒時，曾為了學習潘德師父的一尊釋迦牟尼佛未悟道時的苦行像，挑燈夜戰，苦心臨摹，五十多年過去了，神像雕刻仍一直是他雕刻作品的大宗，因此對於神像雕刻，吳榮賜有許多的經驗與感悟可談。

神像一般又可分為「軟身」與「硬身」兩種類型，「軟身」神像具有關節，並可坐在椅子上（也能脫椅），能夠穿衣服，通常雙手能持物，所持物品大部分是扇子或法器；「硬身」神像則是一整塊木材雕刻，一體成型，也有是由數塊木材榫接而成，手腳皆不能動。大體上來說，「硬身」神像較不易壞，但因大型木材取材不易，故一定尺寸以上的神像往往會以泥塑或「軟身」的方式製作，不過，泥塑大神像不但重又容易受損，故廟宇中的大神像大部分都是「軟身」的型式。這些較大型的神像大都作為鎮殿奉祀。

神像雕刻，除了前章所述的木雕步驟外，因為雕刻的作品具備神聖性與信仰寄託，因此多了一些更為精細的步驟。首先，在木材的選擇上，有特別的要求，大多採用檀香木或樟木。檀香木質地細緻，易於表現精微部分，且木質含有異香，符合神靈異香的信仰。但檀香木難求時，則多採用樟木，其他木材如櫻花木、黃楊木和杉木等亦有採用。而神像的尺寸大小也有一定的規定，一般在丈量尺寸時，會採用文公尺丈量，文公尺又稱魯班尺、丁蘭尺、門公尺，《古代建築學雜論》記述：「魯班尺是魯班依『玄機八卦』之學制定的尺法，長一尺四寸四分，以生、老、病、死、苦五字為基礎，劃分為八格，各有凶吉，依序為『財、病、義、離、官、劫、害、本八字』」。文公尺上面的字凡是「吉」的部分都是紅字，「凶」的部分則是黑字，在使用上要避開黑色的字，並且挑選適合的紅字。臺灣常見的神像，最小的是台尺七寸或九寸六，不足一尺。稍大為一尺二、一尺三寸半、一尺六、一尺八、二尺二、二尺四、二尺六、三尺二、三尺六、五尺一寸半、六尺二寸、六尺三寸半等。

求真尋道
吳榮賜的木雕藝術

文公尺的秘密[1]

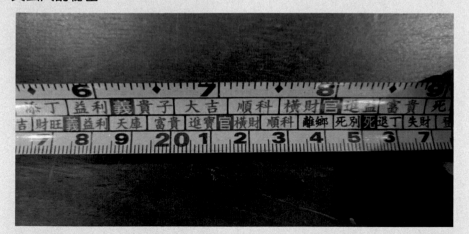

文公尺，長一尺四寸四分，以「生老病死苦」五字為基礎，劃分為八格，各有凶吉，依序為：財：吉，指錢財、才能。財德：指在財、德善、功德方面有表現。寶庫：比喻可得或儲藏珍貴物品。六合：六合為天地四方，合和美滿之意。迎福：迎接福，福為幸福、利益。病：凶，指傷災、病患與不利等。退財：損財、破財之意。公事：多指因公家的事如貪污受賄及案件官司等。牢執：牢獄之災。孤寡：指有孤獨寡居的行為。離：凶，指六親離散分開。長庫：古有監獄之說。劫財：破耗及耗損財。官鬼：指有官煞引起之事。失脫：物品失落、人離散之意。義：吉。指符合正義及道德規範，或有募捐行善等行為。添丁：古時生男孩叫添丁。益利：增加了財資利祿。貴子：日後能顯貴的子嗣。大吉：吉祥吉利。官：吉，指有官運。順科：順利通過考試而獲中。橫財：意外之財。進益：收益進益。富貴：有財有勢。劫：凶，意指遭搶奪、脅迫。死別：即永別。退口：指有孝服之事。離鄉：背井離鄉。財失：財物損失或丟失。害：凶，禍患之意。災至：災殃禍患到。死絕：死得乾乾淨淨。病臨：疾病來臨。口舌：爭執、爭吵。本：吉，事物的本位或本體。財至：即財到。登科：考試被錄取。進寶：招財進寶。興旺：興盛旺盛。

1　〔陽宅風水〕（2016年10月24日）：〈文公尺使用方法教學（魯班尺、丁蘭尺、門公尺）〉，檢索日期：2021年8月19日，檢自：https://blog.gtwang.org/metaphysics/wen-gong-ruler/。

神像雕刻相較於一般木雕作品的雕刻，多了許多神聖的儀式，大約如下：

1 開斧

　　第一個步驟為開斧，先由擇日先生擇定良辰吉時，備以發粿、紅龜、四果、香案，然後燒香、金紙，祭天禱告，說明請神之用意，要雕刻什麼神明以及哪戶人家要供奉的。同時也會唸咒，一般會唸「清淨咒」、「請神文」和「開斧法咒」等咒語。[2]接著再以神斧於木頭上輕砍三刀或七刀，意指復以三魂七魄。開斧儀式祭成後，以紅布加以覆蓋，在紅紙（布）上寫上神名，再依雕刻師傅排定之進度逐步雕鑿刻畫。

吳榮賜親自畫的符咒。　　　　　　開斧儀式。

2　關於開光儀式過程及咒語，可參見鄭豐穗：《臺灣木雕神像之研究》，國立臺南大學臺灣文化研究所教學碩士論文，2007年，附錄一。此處作者採訪臺南市陳添財師傅的資料，可作為科儀之參考。惟須注意的是，科儀會隨地方、宗教……等因素，有所差異。

接著依一般木雕方式進行，從繪製草圖，粗胚、細胚、修光、開臉，此階段完成的神像，稱為白身神像。所謂「白身」，即神像雕刻完成，但尚未牽線、彩繪、安金。

2 入神

所謂「入神」，就是行法術，要請神靈入主神像成為金身。通常入神的孔洞會挖在神明後背，與心臟前面接位之處。在這個步驟中，必須再加上相當多具有象徵意義的器物，最常用的有五寶和七寶，五寶為金、銀、銅、鐵、錫，七寶外加珍珠與瑪瑙，並以木炭，鐵釘，五穀五色線等特殊元素與器具作為金身的象徵。也有部分神像雕刻師會加入香火、蜂、蜈蚣、蛇等生物，每一項入神物品都有其象徵性意義，如木炭象徵興旺，鐵釘象徵男丁，五穀象徵豐收，五色線象徵神明之五臟六腑，有活化神明之意。以現代的語言來看，木炭的象徵是和樂健康，鐵釘的象徵為子女的培養，五穀的象徵則為財富。現今鹿港的雕佛店入神物多採用的黑蜂、虎頭蜂、五穀仔、五寶、五色線，各代表其神威。黑蜂、虎頭蜂取其威靈，神力強；五穀仔代表五穀豐收，五寶主財富，五色線代表五營天兵神將護持。採訪到此，吳榮賜也分享了他早期刻佛像時入神的一次奇妙經驗：「有一次我在刻板橋大佛寺的佛像時，很奇怪，那時候是冬天，照理說是不會有蜜蜂才對，但是我在最後修光的時候，不知道哪裡就飛來了一隻蜜蜂，鑽到神像要『入五寶』的洞裡面去，這真的是很奇特的經驗！」

神像要入的寶物亦有些禁忌，如果是私人家宅，寶物都必須經由業主哈過氣，以達人神通氣；如果是宮廟要用的神像，則不可有任何人對寶物

哈過氣。另外。所有寶物皆不該經由人的手拿來放入，可以的話，由專用的夾子來放入，放入寶物時口要跟著唸入神咒。

3　上底漆（打土底）

入神之後，可以將神像再次打磨修光，讓線修更為流暢，之後便可以為神像粉刷，因為木頭有毛細孔，故要先以黃土溶於水膠覆蓋上，再用砂紙磨細，這樣反覆數次，且要注意不能把線條破壞掉，尤其臉部是非常重要的一部分，師傅的功夫的好壞由此可看出。

4　線雕

所謂線雕，是指在神像上勾勒圖案，舉凡如綉補、盔甲、龍紋、鳳紋、雲彩等立體圖案都能透過線雕的方式讓神像作品更為精緻立體，活靈活現。在漆線之前還要先塗上黏油，主要是讓漆線黏貼在胚體上，上黏油的時間要拿捏，讓它似乾未乾的時候最適當，太溼漆線容易滑動，太乾又黏的不牢固。接著，用良好延伸性的粉土搓成絲線狀（亦稱搓線），在神像上牽出圖案，可分漆線與粉線。漆線是將香灰與生漆混合，壓扎實製成。早期的漆線工又稱繡補線、頭毛絲，是屬於較平細的線路，看起來線條較細。至於粉線是屬於粗漆線，是使用類似擠奶油蛋糕的器具，擠出類似米粉粗細般的線。完成漆線或粉線雕後，再以乾漆整個漆刷，接著以純手工的方式將漆線慢慢的盤繞和堆疊，打造出神像衣袍上獨一無二的圖紋，一切都要以多年的經驗，自行創造出每尊神像衣袍上各種不一樣的紋

求真尋道
美榮陽的木彫遊藝

路及線條。一般而言，線雕的順序要先以較粗的「大線」製作較大面積的部分，接著再用「小線」疊覆在上，以表現層次感。[3]

線雕（牽粉線）。

[3] 鄭豐穗：《臺灣木雕神像之研究》，國立臺南大學臺灣文化研究所教學碩士論文，2007年，頁79。

5　安金箔

　　所謂「人要衣裝，佛要金裝」，將整尊神像按上金箔。是名副其實的「金身」，金色赤黃，有吉祥之感。從古老的中外傳統及宗教中可看出，黃金是尊貴的表徵，黃金被大量的使用在佛像（即金身），及廟宇（金殿）或是神聖的法器之上，可見古今中外人們皆以最尊貴的黃金來表現禮佛的虔誠，一般也稱神像為「金身」或「金尊」。在安金箔前要先塗抹一層底漆，稱為安金漆，常見的安金漆是以紅溜、熟桐油、亞麻仁油、泰興大粘油為基底調和製成。臺灣純手工打造的金箔，可分為五毛色及一到五個等級。一般神像雕刻所用的金箔等級，以98%的一等金，以及94%的四等金最多，是適合室內環境所使用的金箔。在整個安金的過程中最怕有風，因為會把灰塵也黏貼上去，因此失敗率頗高，此外，若是木材太濕、安金漆的時間沒抓好、氣候冷熱溼度⋯⋯都會成為影響神像完成的因素。

安金箔

6 畫面

　　這個部分包含了粉面、畫面、以及植鬚。粉面是在神像的臉部及皮膚未遮蓋處塗上顏料，顏料最基本要塗上五層，這樣看起來才有厚實的感覺，顏料也要均勻的塗抹，並且注意線條不能覆蓋掉。傳統上顏色的使用不可脫離陰陽五行，也要與神格、神威符合。大體上來說，神像臉部用色從橘紅色到淺膚色皆有，也有一些臉部用色較特殊的神明。像是紅色代表忠肝義膽，如關聖帝君；黑色代表剛毅正直，如玄天上帝、包公；綠色代表性情剛烈暴躁；藍色代表桀傲不馴；金色則多為佛祖、觀音所用。畫面則是為神像畫上的五官，要注意眼睛和眉毛一定要左右對齊，不能有一絲的歪斜，臉部是非常重要的地方，尤其是眼睛，在眼神的部分，通常彩繪技術高者，喜用彩筆直接畫臉，另外也有以「童子眼」[4]來代替的做法。最後是植鬚，鬚的小孔在開面的階段就要先預留，在打土底的時候也要注意不要把植鬚的孔填掉，現今鬍鬚的材料多用尼龍線材所製。最後再安上頭冠，這些步驟完成後，整尊神像的精神與味道也都在此時展現出來了。

[4]　「童子眼」通常是玻璃製品，施作時先裝置在神像頭部的內面，待上色、畫臉之後，再用雕刻刀將表層漆料刮除，露出裡面的眼珠。參考鄭豐穗：《臺灣木雕神像之研究》，國立臺南大學臺灣文化研究所教學碩士論文，2007年，頁80。

7 開光點眼

　　最後一個步驟，是開光點眼。開光儀式必須在擇定的吉日，於戶外的陽光中進行，如遇陰雨，則必須延期。而在開光吉日之前，供奉者必須前往廟宇敬取結緣之神尊香火，然後於開光儀式時，將香火連同入寶之物置入神像內，恭請神靈進駐，待儀式完成後，已安金之神像即可立即安座，而白身神像必須再送至佛具店安金，擇日安奉。通常主持開光的人有三種，一是由雕刻神像的師傅所開光，稱為「父母開」[5]；若是由法師主持開光，稱為「法師開」；如果是由神明自己降乩開光，稱為「神明開」。在點眼儀式時，法師先以符、咒、指、訣請神，恭請諸真菩薩、列位尊神降臨護壇及欲開光神祇臨壇。再以文殊筆借白雞冠血之靈，點神像某穴孔，並於口中口唸「敕開光寶鏡神咒」、「敕神筆法咒」、「開光點眼咒」……等咒語，再行點眼。

[5]　神像雕刻是賦予神像具體形貌之人，民間常以「佛父」、「佛母」來稱呼，因此若由匠師親自主持開光儀式，稱為「父母開」。參見鄭豐穗：《臺灣木雕神像之研究》，國立臺南大學臺灣文化研究所教學碩士論文，2007年，頁86。

8 小結

　　傳統神像雕刻是一連串嚴肅、神聖、甚至帶有神秘巫術心理與象徵意義的過程，以求靈驗，方能保佑眾生。至於入神、開光點眼，皆需遵守嚴格的禁忌、儀式；而且神像的規格，基本架勢、手姿皆有一定規矩；師徒口傳心授，代代相襲。在這些既定的規矩之上，雕師可以投注個人情感與風格，以臻藝術之美。不過，雕刻師必須切記神像的主要調性，例如神像的威儀刻、慈祥、凶惡……等。畢竟，神像雕刻以神靈為主，以藝術為輔，如果一位過分注重藝術之表現而忽略神靈的重要，美則美矣，卻美而無神，此乃神像雕刻的大忌。

CHAPTER 06

吳榮賜木雕技法特色與風格

有中生新

技法高超的吳榮賜，除了在木雕技術上刻苦勵學外，隨著時間的粹練，其刀工技法也更上層樓，亦發明了許多自成一格的心法。以下他將獨門絕活透過作品圖片的補充說明，與大家分享。

1　不畫草圖

從小便對繪畫有興趣的吳榮賜，曾經想要成為一名畫師，但是家庭環境並不允許他做這樣的夢，雖然如此，仍不減少他對繪畫的熱愛。他自小便常思考：如何將現實的景物，精確的呈現在平面上。成為木雕師父後，畫筆變成了刀具，畫紙變成了木材，圖畫從平面變成立體，就這樣，因為從事木雕工作，從另一個方面實現了他小時候的夢想。雕刻至今已近五十年的吳榮賜，現在在從事木雕創作時，幾乎已經很少畫草圖了，「現在尢仔的形攏底我心肝底啊～」如今他比較多的精神是花在作品形象的揣摩，因為只有對作品形象做具體的構思，才能以精熟的刀法去呈現心中的結構，即「心手相應」之理。[1]

最經典的例子便是在2006年遠赴紐西蘭用考里松雕刻大佛的經驗，大佛雕刻，最難的不是「如何刻」，而是「如何看」！雕刻巨大原木對吳榮賜來說是前所未有的考驗，過去從未有人挑戰過一體成型的三米大佛，這麼巨大的原木無法像一般的神像立著刻，因此工作時他得將直徑將近四米的原木先行裁切，讓它平躺下來，再進行雕刻。挑戰還不只如此，平時他面對一般中小型佛像可以眼觀四面、心領神會的庖丁解牛，如今面對那

[1]　郭晉銓：《刀斧歲月》，臺北：新銳文創，2014年9月，頁36。

麼大的原木，刻右臉看不見左臉，刻左臉看不見右臉，刻頭部看不見腳部，刻腳部看不見頭部，上下左右都難以做即時的呼應，萬一比例稍微誤差，導致頭大身小，那佛像就立不起來了。再加上考里松木質堅硬，刀鑿不易，若有任何一個環節不留神，整尊佛像就有可能毀於一旦。雖然難度如此之高，吳榮賜還是靠著長年累積的經驗克服了所有的困難，首先，先讓木材「躺」著，直到佛像略具雛形，才以起重機將佛像立起來，再站上梯子刻。就這樣一斧一刀，在摸索中漸漸嫻熟巨木的雕刻技巧，並將作品完成。[2]

　　而讓木材「躺著」刻也是他厲害之處，有些師傅作品躺在地上雕刻，刻好之後立起來作品會無法直立，就算能夠站立，也會歪斜，因此一般在雕刻時大部分都會將木材立著雕刻，不過，吳榮賜表示：「其實立著雕刻是技術比較平庸的人常用的施作法，傳統在學習時，會訓練可以將材料躺著雕刻，因為木材很重，早期你沒辦法把木材立起來，因此都是讓木材躺在地上雕刻」，而鬼斧神工的他，透過多年經驗的累積使得他不但能夠將木材躺著刻，甚至在雕刻的順序上，不需按照從上到下的順序刻，從腳往上刻，也能讓作品站立得筆直不歪斜。

[2]　參考郭晉銓：《刀斧歲月》，臺北：新銳文創，2014年9月，頁104～105。

近六十歲高齡，遠赴紐西蘭雕刻國寶
級木材考里松的工作側拍。

求真尋道

美榮陽的木彫遊藝

2 對木材的珍惜與再造

■ 相木的工夫

　　前章已說明了關於木材的特性與木頭的選擇，並就「選木材」、「依主題」、「看紋理」三方面簡單地分享他在選擇木材的原則。其實，吳榮賜在挑選木材時，還有一個獨門妙招，就是揣摩木材的中心軸，也就是所謂的「心棒」，所謂「心棒」，就是支持整塊木頭的一根無形心柱，只要能掌握「心棒」，就能讓作品的力度更平衡，雕刻更穩固。一般而言，神像雕刻的「心棒」都是直心棒，不易斷折，且有底座，所以較穩，但很多不規則形狀的作品就必須把握「斜心棒」。「斜心棒」不容易掌握，因為若是碰到斜紋路便容易斷裂，必須要順應木頭紋理與形狀，力量才會均衡。記得有一年吳榮賜幫統一企業設計公司創業二十週年紀念獎座，是一隻振翅而翔的飛鳥，為了表現飛鳥振翅的生動，就不能採用「直心棒」，必須完全用「斜心棒」的觀念，否則飛翅必然斷裂。[3]

　　「順應木材的紋理」，這幾個字看似簡單，其實考驗著木雕師的功力，尤其是在雕刻動態造型的作品時，更需要如此。以吳榮賜「決戰沙場──宋金大戰」中的作品舉例來說，同樣是「馬」，金軍的馬有兩匹，兩匹馬都是動態設計，斜線構圖。一匹是從上往下的跳躍，馬匹的後腿向上踢起，在此吳榮賜於馬匹後腿處運用了波紋刀法，表示了時間與動作的方

[3]　參考郭晉銓：《刀斧歲月》，臺北：新銳文創，2014年9月，頁35。

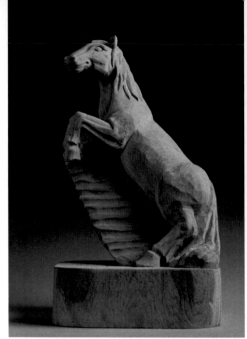
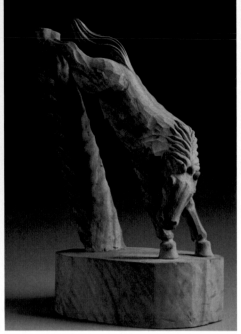

「決戰沙場——宋金大戰」中金馬的設計，以不同的刀法與心棒的調整，讓兩匹馬在動態中又具沉穩感，且各具特色。

向性，而前腿只有兩個馬蹄連接於底座之上，感覺上較為輕盈、靈動；另一匹馬則是向上揚起直立，因此前腿向上揚起，後腿及馬屁股尾巴都是與底座連結，波紋刀法的展現從前腿連接到後腿，雖然也是動態呈現，但整體表現，則較為沉穩。透過兩個作品的底座可以觀察到它們的木紋稍有不同，吳榮賜順應木材的紋理，為其打造出適合的作品。

■ 對木材的敬畏與特色的運用

從事木刻工作多年，吳榮賜深知，完美的木作材料其實是十分難得的，匠人應該要具備能「隱惡揚善」、「化缺點為優點」的實力，也就是把不完美的材料變成完美作品。像在選擇木材時，有些時候它的裂孔是明顯可見的，如下頁幾張照片中的木頭。

這時一般的木雕師傅就會依此塊木頭的樣貌，避開其缺點打粗胚，然而更難的是在打胚之後才發現木材裂開，腐壞（臭孔），有些師傅面對這

求真尋道

吳榮賜的木雕藝

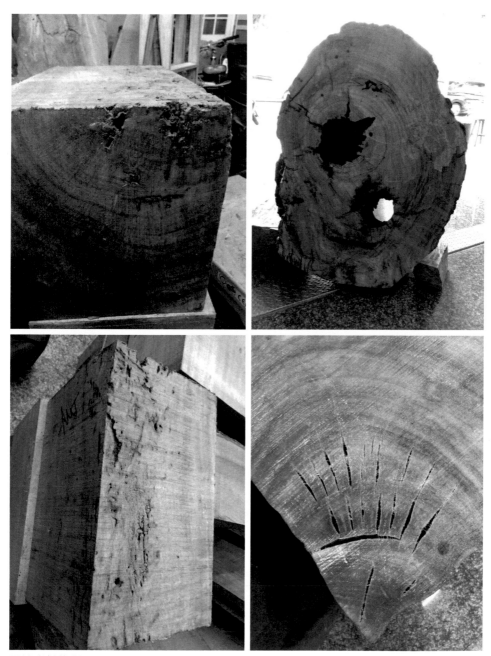

原始木材的裂孔。

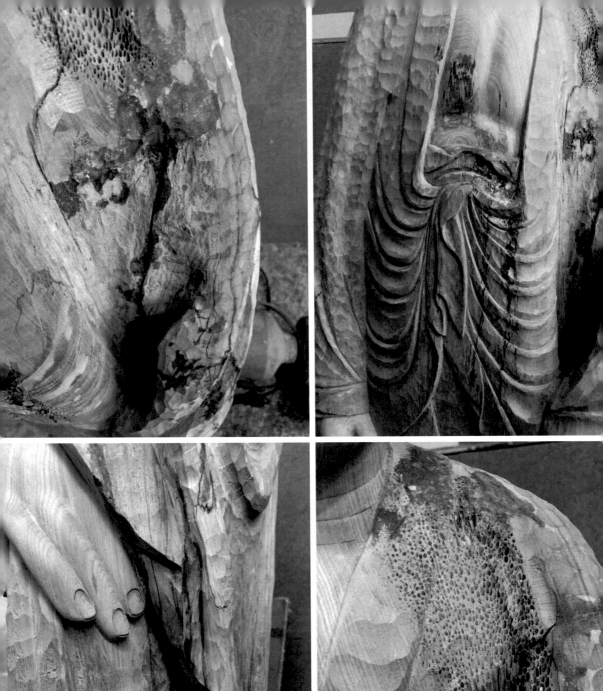
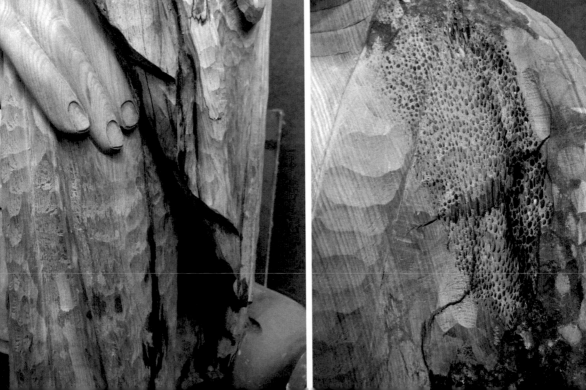

◀腐蝕嚴重的木材，在吳榮賜的巧手
　之下，成為穿透的衣袖。
▶飄逸感十足的關羽。

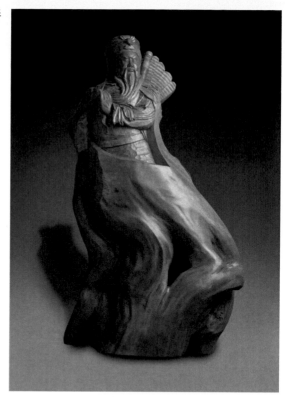

種情況會利用修補技術，然而高明的木雕師傅則是能化腐朽為神奇，如左頁這件〈提籃觀音〉（肖楠木），整塊木材在雕刻後發現左半邊腐蝕得很嚴重，然而，在經過吳榮賜的巧思妙手之下，腐壞的地方鬼斧神工的成為了穿透的衣袖，毫無違和感，再細細審視木材的特性，設計雕刻人物的動作及眼神，讓整件作品活靈活現。

　　或是像上圖這件〈關公〉作品，是之前吳榮賜嘗試要邁向抽象藝術時的作品，在動作的設計上，關公將關刀拿在身後，以波紋刀法呈現動作的暗影，而這塊木材下方本來就有一個洞，吳榮賜將它刻意保留，缺點變優點，反而呈現出一種飄逸的動感。

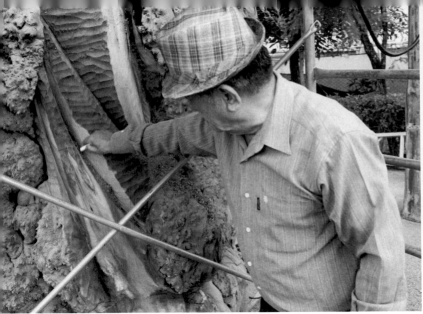
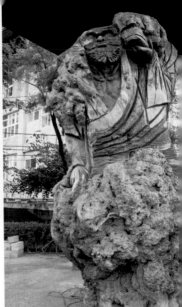

吳榮賜在這千年的紅豆杉前佇足兩天，才終於構思完成。（人間通訊社記者李生鳳攝）

　　又如在佛光山的曼陀羅園裡，有尊已超過千年的紅豆杉雕成的達摩祖師像，作品高達4公尺，直徑1.8公尺，這棵千年的紅豆杉布滿了大片無法下刀雕刻的樹瘤，但能雕刻之處，紋理清晰。這棵木材的取得，因緣開始於2006年桑美颱風重創大陸華南，星雲大師指示展開賑災活動，當時「桑美賑災委員會」為感念這份心意，特致贈千年古樹紅豆杉，期望雕刻成莊嚴佛像。為保留紅豆杉原貌，星雲大師決定雕刻成達摩祖師像。吳榮賜接到這項艱鉅的任務後，在這塊紅豆杉前，整整佇足了兩天，才構思出這尊達摩祖師像。透過他的巧手，讓達摩臉部的表情、衣服的皺褶、手和足，皆栩栩如生，和大片的樹瘤搭配得天衣無縫，令人不禁讚歎這尊達摩祖師簡直「渾然天成」。[4]

4　參考李生鳳（2019年1月14日），〈達摩祖師像閉關多年　吳榮賜修復重見天日〉，《人間通訊社》，檢索日期：2021年10月15日。檢自http://www.lnanews.com/news/5/%E9%81%94%E6%91%A9%E7%A5%96%E5%B8%AB%E5%83%8F%E9%96%89%E9%97%9C%E5%A4%9A%E5%B9%B4%E3%80%80%E5%90%B3%E6%A6%AE%E8%B3%9C%E4%BF%AE%E5%BE%A9%E9%87%8D%E8%A6%8B%E5%A4%A9%E6%97%A5.html。

佛光緣美術館總館長釋如常
曾說道：「多次與吳老師交談，便
越來越得知他的思想，令我印象深
刻的有兩件事。一是他對創作材料
的『珍惜與再造』，就以木質媒材
來說，其先觀察木材本身的造型，
才思維做什麼題材，一方面希望保
留材質本身的生命，順其自然再創
作，並將損耗減到最低。這樣的創
作是需要紮實的技巧，及對媒材深
厚的經驗。讓我想起羅丹：『美到
處都有，對於我們的眼睛，不是缺
乏美，而是缺乏發現。』藝術創作
也是如此，藝術家除了追求技術與
美感外，要的是發現材料的可塑性
與再造性，吳老師都做到了。」[5]

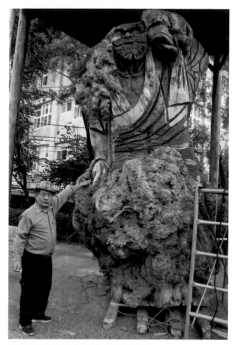

吳榮賜與半成品的達摩合照。
（人間通訊社記者李生鳳攝）

3　打粗胚

前文已經提過，打粗胚是木雕工序中的基本工，年輕時的吳榮賜，因
為做生意失敗欠下龐大的債務，靠著他全省走透透，替各神佛像店打粗胚，

5　釋如常：〈刻劃人間──吳榮賜〉，《神刀傳奇──吳榮賜雕塑藝術個展》，高雄：財團法
　　人佛光山文教基金會，2011年1月，頁6。

求真尋道

吳榮賜的木雕遊藝

工作時的吳榮賜專注、認真，因為他是真心喜愛這份工作。

賺取工資養家、還債。多年的經驗下來，吳榮賜的打粗胚方式也十分獨特。一般而言，木雕師父在打粗胚時多從正面下刀，由淺到深，但是吳榮賜往往不一定會從正面下刀，從任何角度，甚至顛倒方位，他都能游刃有餘。這種「順其自然」的技法緣於他在當兵前當打石工的經驗，質地堅硬的大石頭要掌握好紋路，才能準確劈出一塊塊方整的石角，這種觀察紋路的工夫就是這樣訓練出來的，而木紋比起石紋更加明顯，當然難不倒他。[6]

4 疤根雕法

前文所提到的「提籃觀音」以及佛光山的「達摩祖師」雕像，都是化木材的缺點為特色，也是「疤根雕法」的一種。所謂「疤根雕法」，又稱為「根雕」，是指以樹根（包括樹身、樹瘤、竹根等）的自生形態及畸變形態為藝術創作對象，通過構思立意、藝術加工及工藝處理，創作出人物、動物、器物等藝術形象作品。根雕歷來有「三分人工，七分天成」的說法，在根雕創作中，更大部分應該利用根材的天然形態來展現出藝術形象，必須著眼於最大限度地保護自然之形，溢自然之美，而一切人為藝術的再創造的痕跡需藏於不露之中。因此，在構思中應對根材作多角度的全面觀察，反覆揣摩，依形度勢，深思熟慮後方能定型。所以，根雕又被稱為「根的藝術」或「根藝」。[7]

大部分根雕用的木材材質都較為堅硬、木質細膩、木性穩定、不易龜

6　郭晉銓：《刀斧歲月》，臺北：新銳文創，2014年9月，頁34～35。
7　壹號收藏（2017年4月30日）：〈「木雕」與「根雕」的區別，你知道嗎？〉，檢索日期：2019年9月10日，檢自：https://kknews.cc/culture/2q3ezxz.html。

求真尋道
吳榮賜的木雕遊藝

裂變形、且不蛀不朽，能夠長久保存，如黃楊、檀木、櫸木、柏木、榆木、龍眼木……等都是根雕的上好材質，另外，有些被水淤泥淹沒或深埋土中的死根，經數百年碳化形成的古老陰沉根木，其質堅幾乎接近化石，更是根藝的佳材。

多年前，久橖開發董事長陳梓旺第一次見到吳榮賜的觀音木雕像，莊嚴慈祥的表情猶如渾然天成，尤其是吳榮賜特殊的「疤根雕法」，讓陳梓旺驚為天人，從此成為吳榮賜的忠實收藏迷。陳梓旺表示，「看過這麼多藝術品，從未見過有人能把觀音像雕的如此傳神，吳榮賜的疤根雕法為奇木增添了無限的生命力，更因為吳榮賜豐富的人生經歷，為藝術品賦予了新靈魂，也為當代木雕技藝留下卓著典範。」[8]

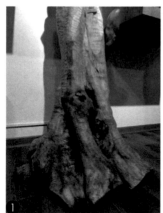 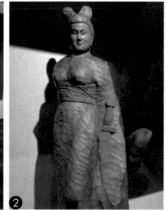 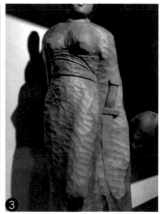

1 別有趣味的疤根雕法。
2~3 白素貞的上半部，以波紋刀法表現女性衣飾隨身體曲線起伏變化。

8　曾麗芳（2017年1月25日），〈吳榮賜象棋雕塑展 展現無限生命力〉，中時新聞網，檢索日期：2021年9月16日，檢自：https://www.chinatimes.com/realtimenews/20170125004697-260405?chdtv。

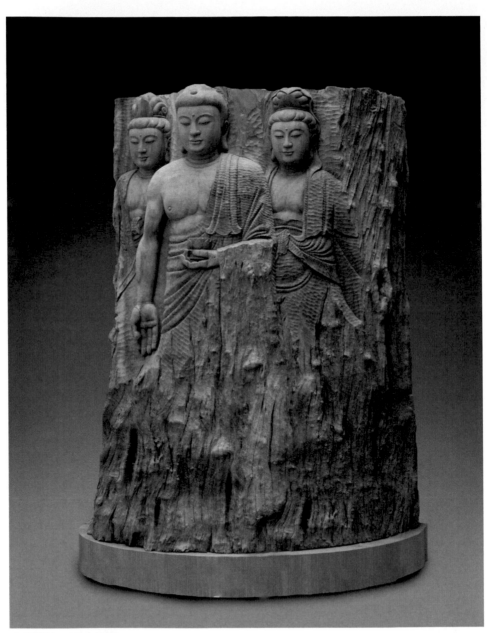

疤根雕法：西方三聖。

吳榮賜的疤根雕法，在傳統的根雕技藝上更上層樓，結合了國畫中的潑墨藝術，展現出兩種不同藝術領域的結合之韻味。如〈白蛇傳〉中的白素貞，利用本身木材樹根的造型成為裙襬，這是需要木雕家的巧思妙想才能達到的藝術境界。

5　波紋刀法

　　波紋刀法，或稱「殘影刀法」、「漣漪刀法」，乃是思考利用水漣漪的原理而產生。如同原本平靜的一灘水，用小石頭打水漂，漸漸產生一層一層往外擴張的漣漪，平靜的水面開始有了變化，產生了時間的流動感，這樣的技法為吳榮賜所獨創，常出現在他作品中較動感的部分，像是象棋系列〈楚漢相爭〉中揮動旗子的劉邦，高舉右手的旗麾，連帶牽動他的整件披風，形成一種動態的美感。

　　又如同樣楚漢相爭的「炮」舞動大鎚，利用波紋刀法，可以明顯看出鎚子的動作痕跡，形成一種時間的殘影。

　　波紋刀法的創作理念，其實是從電影原理「動態殘影技法」而來，就像是一張張的底片連續的播放之後就會在人眼中留下殘影，連續的影像呈現拔劍的動感。這是一種電影的拍攝藝術，吳榮賜受到電影的藝術影響，進一步將之發揮至木雕上，成為木雕的雕刻技法。也像是平劇的武劇手法，常在連續的劇烈動作之後，鑼鼓戛然而止，臺上的演員瞬間停留在一個靜止的架勢。吳榮賜認為，「八大藝術之間應該都是互相相通，有關聯的」，而這些動作往往就成了吳榮賜雕刻人物的元素，也成為他個人的雕刻特色，更是一種化抽象為具體的方式，「藝術家研究抽象事物，他們的

頭腦其實要比科學家來得好。」

　　吳榮賜也提出，早期他的作品波紋刀法較為明顯，之後這個技法也隨著經驗與心境產生變化，如〈白蛇傳〉這件作品中，白素貞的衣服使用了波紋刀法，目的是為了呈現出風吹動的痕跡，可以明顯看出斧鑿的痕跡越來越淡，亦感受到微風徐徐的吹動感。

　　有人說，吳榮賜獨創的波紋刻法讓靜止不動的雕像有了時間的流動感，但其實仔細想想，他的一生不就和這樣的技法有著一樣的紋理嗎？決定了一件事情就去把它做好、刻下的每一刀都沒有後悔的餘地。大概就是這樣堅定的性格，與到老都勤勉不懈的努力，才把自己原本看似普通的一生，一刀一斧、紮紮實實地雕刻成了現今的樣貌。

6　小結

　　多年的雕刻過程讓吳榮賜體會出：木頭就如同人一般，具有生命，「其實」，他進一步指出，「木頭本來是無心的，它的精神和型體是人所給予的，而人生就宛如木頭屑一樣，風一吹就散了。」對一個從事木刻的創作者來說，能有滿意的作品留傳下來，是最值得驕傲的，創作的過程其實是痛苦的，尤其是頭腦裡沒有任何創作的意象時，最令人煩躁，而當交出一件令自己覺得滿意的作品時，有一種夢想實現的喜悅，這是創作的最大樂趣。

求真尋道
吳榮賜的木雕遊藝

❶ ❷ ❸ ❹

1~2 象棋系列〈楚漢相爭〉中揮動旗子的劉邦，高舉右手的旗麾，連帶牽動他的整件披風，形成一種動態的美感。

3~4 舞動大鎚，利用波紋刀法，可以明顯看出鎚子的動作痕跡，形成一種時間的殘影。

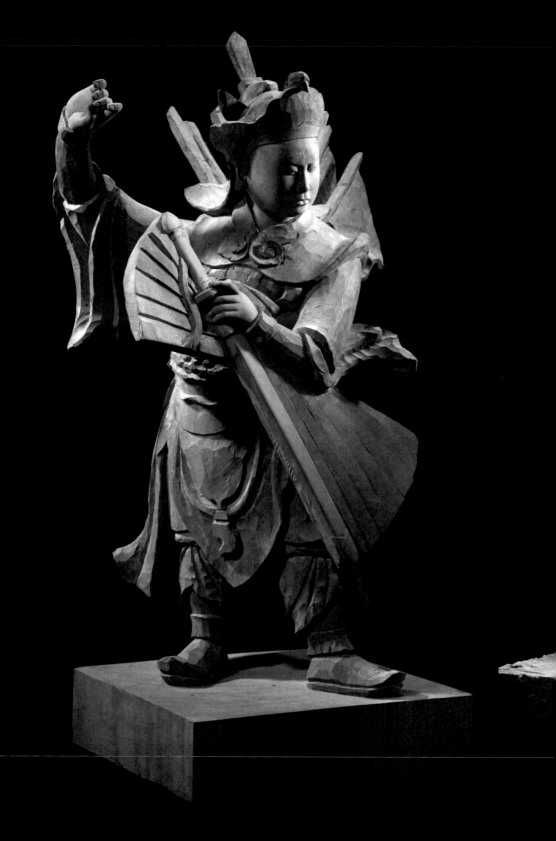

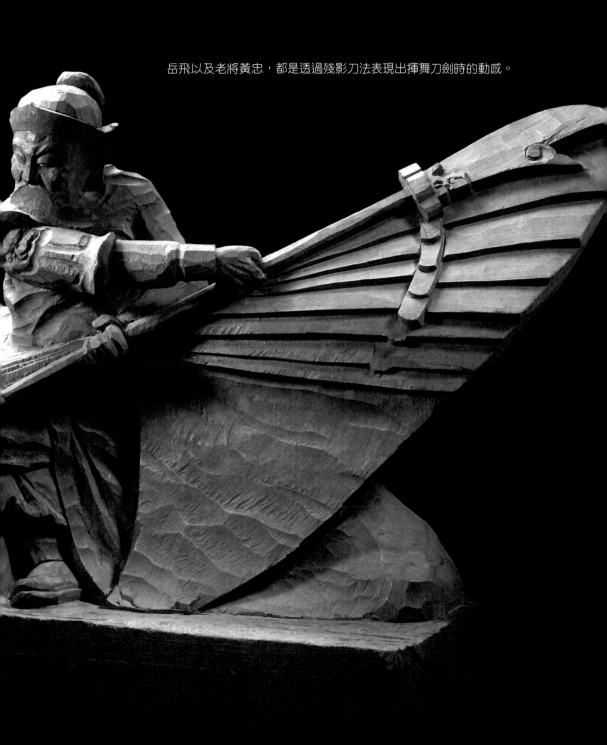

岳飛以及老將黃忠，都是透過殘影刀法表現出揮舞刀劍時的動感。

CHAPTER 07

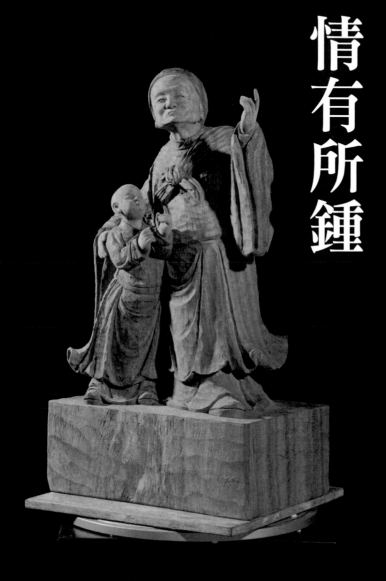

情有所鍾

題材處理（上）

從神像雕刻到甲骨文，從歷史人物到象棋，從具體到抽象……，在吳榮賜五十多年的雕刻歲月裡，接觸了不少的題材，作品內容也相當五花八門，面對不同的題材，他在雕刻時也都有不同的細部考究，本章即就吳榮賜歷來較重要的作品，做題材處理的分析。

1 神佛

　　傳統神佛是吳榮賜雕刻的起點，直至今日已七十多歲高齡，在木雕界早已是「喊水會結凍」的身份，他仍然承接許多神佛雕刻與修復的工作，套句賜嫂的話：「刻了一輩子的佛，早就跟佛結下了不解之緣。」走訪位於桃園大溪的吳榮賜木雕工作室，除了前場許多木雕作品的展覽之外，在後場，你會看到許多未完成的木雕作品，同時也有許多宗教廟宇的神像修補，這一塊一直是他無法割捨的木雕創作的緣分，也因為作品數量多，對於神佛雕刻，也有自己的一番見解。其碩士論文《臺灣媽祖造像美學研究》，即是結合他多年雕刻媽祖的經驗，以造像造型的派別為釐清的起點，再深入探討福州派的技法，經由造像實踐，造像分析歸納美學，為學界難得一見，結合理論與實務，對媽祖造像美學深入研究的著作。2004年，他參與由行政院文建會指導，國立傳統藝術中心主辦的「兩岸泥塑彩繪佛像藝術傳習計劃」，作為臺灣方的代表老師。2011年，他受佛光山佛陀紀念館邀請，主持〈十八羅漢尊者〉、〈八宗祖師〉大型石雕創作。在製作之初，吳榮賜就已經先研究觀察過羅漢在中國與印度間的差異。他舉例說：「印度的羅漢面孔較為分明，看起來也就比較兇惡一點，身上穿著的衣服則是用一塊布纏繞。另外印度羅漢

求真尋道
吳榮賜的木刻遊藝

身形較為健美，屬倒三角形的體態。經過中國文化修正後的羅漢，面孔就比較柔和，肚子也會較為大些。」他認為，「藝術家要懂得多一些，才能製作出到位的創作」，至於要怎樣達到「懂得比較多一些」，除了技法的精進外，知識的吸收也不能停歇，畢竟學無止境。這樣的堅持與品質，讓此系列作品中的各尊神像都有獨特的神韻與氣勢，一尊尊栩栩如生地呈現鮮明的個性與精神。不但造就出空前的「神刀傳奇」，更為星雲大師所驚嘆，親書「大巧若拙」贈予。

傳統神佛的造像總是十分具體的，宗教色彩十分濃厚，吳榮賜常苦心思考，要如何能將這個部分走出新的道路？如傳統信仰中絕不會缺少的天上聖母——媽祖，吳榮賜除了傳統供奉的媽祖神像外，也有許多藝術造型的媽祖創作，例如這尊以紅檜雕刻而成的媽祖，選擇分枝木材，再加上媽祖慈眉善目的表情，以及其右手捉衣服的手勢，衣擺的飄動，表現出媽祖身為女性神祇嫵媚柔性的一面。

2008年，吳榮賜雕刻了〈風・調〉、〈雨・順〉兩件木雕作品，其實就是傳統木雕中常見的「風調雨順」四大天王，根據佛教經典《阿含經》的說法，東南西北四大方位神將，俗信亦是「風」、「調」、「雨」、「順」四大天王，是佛教信仰的護法神。關於四大天王之形象，諸說不同，各地之造型也互異，常見造型的例如：南方「增長天王」手握寶劍，寓意「風」，使人增長善根；東方「持國天王」手持琵琶，寓意「調」，可護持國土；北方「多聞天王」右手持寶傘（或作寶幡），左手執銀鼠，以福德之名聞四方，寓意「雨」；西方「廣目天王」手中纏繞一龍（或蛇），寓意「順」，可淨天眼觀護（也有人認為「劍」寓意

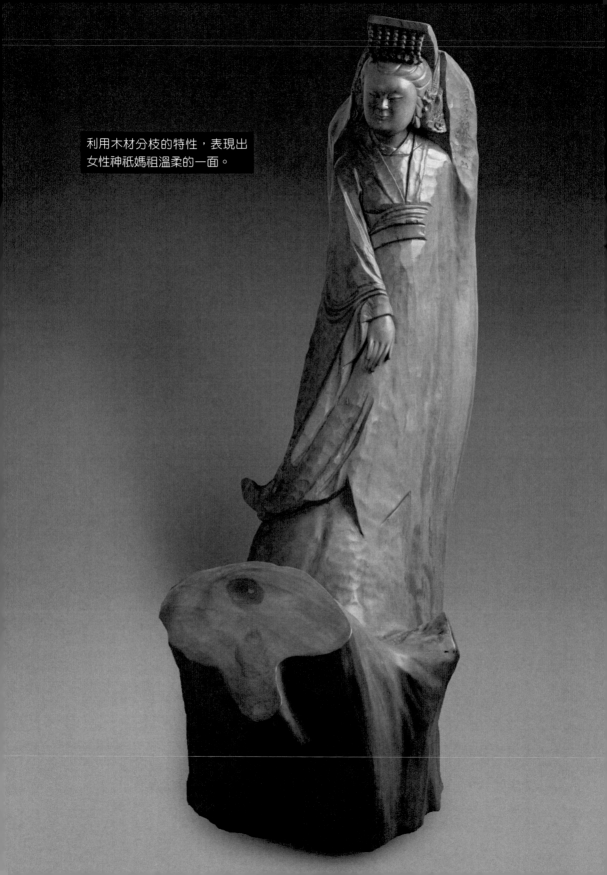

利用木材分枝的特性，表現出
女性神祇媽祖溫柔的一面。

「順」、「幡」寓意「風」、「龍」寓意「雨」）。[1]

　　慣刻神佛的吳榮賜，當然刻過不少四大天王作品，像是下圖這件四大天王，風調雨順四位天王其實是用同一塊木料做成，同一樹心具有同心協力之意，背靠背站姿則有團結對外抗敵之志。

　　但如此宗教色彩濃厚的四大天王，在吳榮賜的巧手之下，漸漸轉變成了其他的模樣。關於〈風‧調〉、〈雨‧順〉的創作理念，他表示：「傳統中四大天王的刻法有很多種，有展現一體成形的四面環顧，也有四尊天王獨立造型的神態，不過無論是哪一種刻法，都顯得莊嚴慈悲，令觀者心生祥和。然而這次我特別將祂們刻得有別傳統神像造型，使用了四大天王手持的『法器』來象徵。」以古典底蘊融涉現代藝術思維，將他所創發的波紋刀法推向新的藝術境界，雖然不以人物為主體，卻體現了更為絕妙的風采。

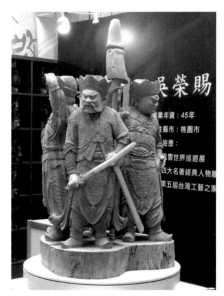

四大天王：風調雨順。

　　2018年，吳榮賜的這件作品已變成新型態的大型公共藝術，被安置在桃園大溪的埔頂公園裡。（另一件作品是甲骨文系列的〈晶〉）

[1]　參考俞惠鈴（2017年3月30日），〈臺灣民間守護神—風調雨順四大天王〉，國史館臺灣文獻館電子報，第156期，檢索日期：2020年1月5日。檢自https://www.th.gov.tw/epaper/site/page/156/2302。

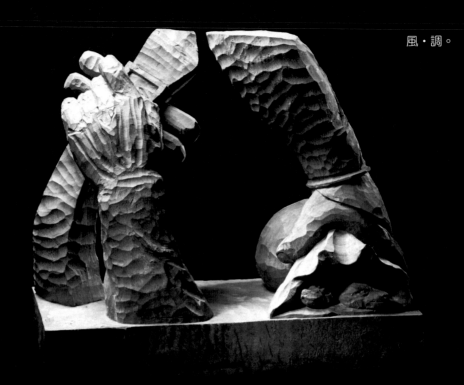

風・調。

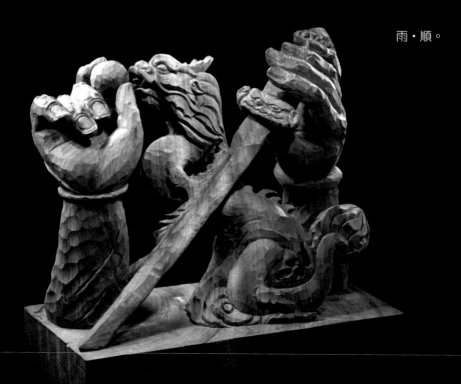

雨・順。

2 古典小說中的人物形象

　　除神佛外，佔吳榮賜的木雕作品最大宗的即是歷史英雄人物，民間傳說的故事人物，像是《七俠五義》中的展昭，北俠歐陽春，被十二道金牌召回的岳飛、楊家將、張良……等木雕作品，所展現的肌肉線條、人物神韻，都是他深思熟慮後的雕作，每一件作品，都是他費盡巧思的藝術結晶。

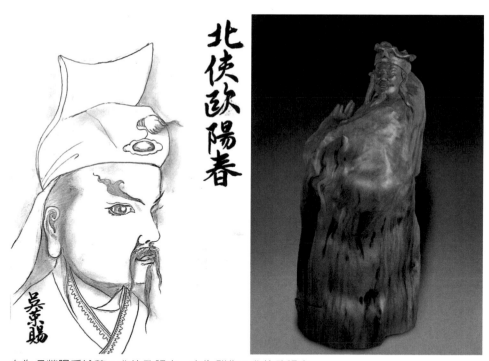

左為吳榮賜手繪稿：北俠歐陽春。右為雕作：北俠歐陽春。

2011年，吳榮賜在佛光山佛光緣美術館舉辦「神刀傳奇」展覽之後，曾萌生退休的念頭，當時星雲法師以自身勉勵他，應該活到老，做到老，並建議他可以結合中國經典的四大名著作為雕刻的題材。所謂四大名著，包括羅貫中《三國演義》、施耐庵《水滸傳》、吳承恩《西遊記》，以及曹雪芹的《紅樓夢》。雖然已經讀到中文碩士，不過，吳榮賜笑說：「這些書有的我從來沒翻過！」為了雕刻四大名著中的經典人物，呈現出每個人物的形象與性格上的特徵，吳榮賜展現了中文系研習的努力，他以緩慢的閱讀速度搭配老花眼鏡，不僅努力翻閱原典，甚至為了節省時間，還特別請人將故事口述給他聽，以利吸收。同時，他還找了許多相關的影視資料，吸取視覺藝術中呈現的效果，揣摩著這些經典人物形象還有哪些突破的可能性？期待結合文學、影視、木雕等的跨域思考，能擦撞出不同的火花，讓這些人物透過木頭與雕刻藝術，超越文字，展現在民眾眼前。

《三國演義》

　　《三國演義》裡許多的經典人物都已化身為神明，因此許多人物其實吳榮賜早已雕刻過多次，但他為了此次的創作，全部都再全新創作，就是為了與之前以神像為主的作品有所區隔。「其實我構思的時間是花最長的，不過一旦想好，動作就很快」，常人或許很難想像，四大名著總共八十幾尊作品，吳榮賜僅耗時一年多就全部雕刻完成，平均四天就能刻好一尊作品。茲舉幾例作品說明。

■ 關公造型

關羽一向被國人譽為「武聖」，早前關於關公的作品，吳榮賜已雕刻了不少。對於關羽的外在造型，吳榮賜表示：「一般歷史人物在雕刻時，若已有具體描述，就必須依照描述雕刻，如關公的造型，臥蠶眉，就是後面有一卷（一般人的眉毛都是下往上長）、丹鳳眼（像想要睡覺的眼）、長髯，這三項特徵是不可改變的，因為羅貫中在寫《三國演義》時就已點明。但是人物的動作，則是匠人可以自由創作的部分。」因此，同樣是關公，在〈關公〉、〈關公刮骨療傷〉、〈桃園三結義〉，以及〈關雲長一夫當關〉三尊作品中，抒鬍子的手法都各不相同。

吳榮賜手繪稿：關羽。可以看出關羽的三項面部特徵都非常清楚。

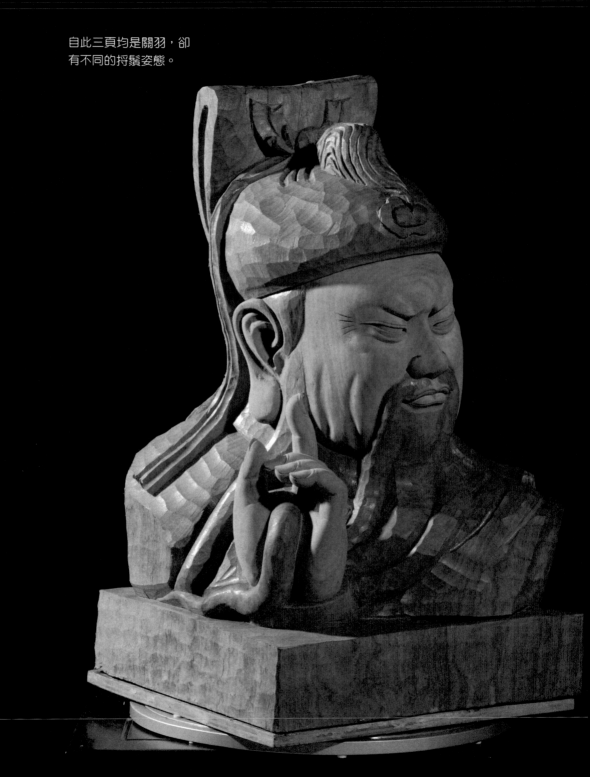

自此三頁均是關羽，卻
有不同的捋鬚姿態。

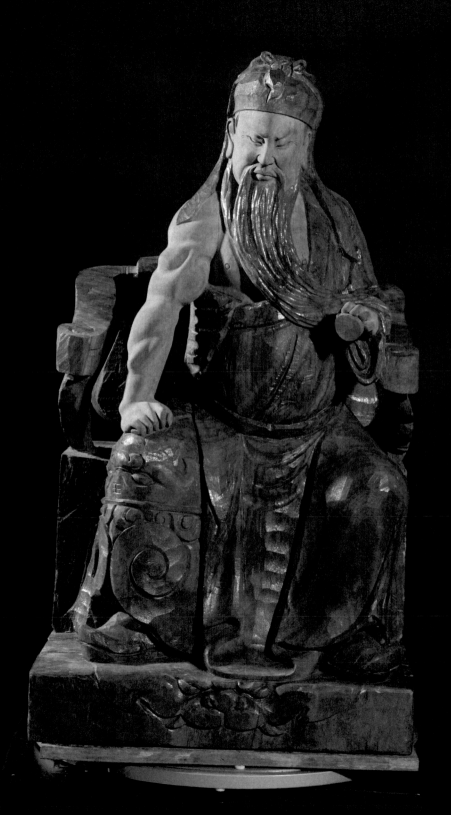

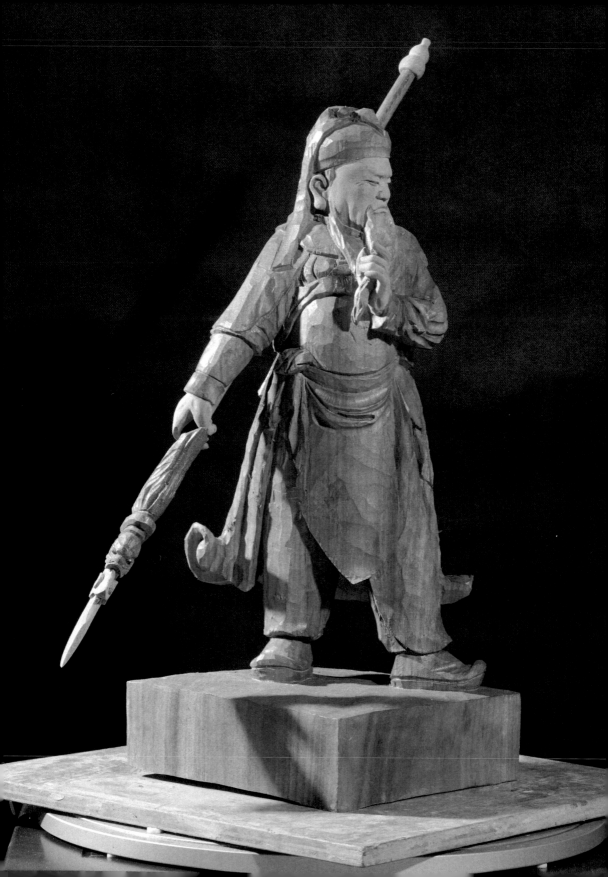

雕刻人物時，讓人物的其中一隻手指或腳趾有些微的起伏，彷彿就能有一種魔力，讓人物
鮮活起來，栩栩如生。

　　吳榮賜表示，手指的細微動作最能看出一位創作者注不注重細節，也
是一件作品能不能「活起來」的重點。多年的經驗讓他悟得一個小訣竅：
在雕刻人物時，只需要讓手指頭或腳趾頭的其中一趾翹起（通常是大拇
趾）就能讓整件作品栩栩如生，這也是他觀察研究許久才得到的領悟。

在作品〈桃園三結義〉中，為表現劉、關、張三人心連心的情誼，於是吳榮賜運用圓雕的方式，雕刻出三人背靠背的戰鬥陣式，呈現出三人同心抗敵，使別人毫無空隙可進入的團結意識。這件作品早期吳榮賜曾經刻過，不過那時他設計是圓形底座，如今改成方形底座，而圓雕部分又是三角構圖，更顯特別。

桃園三結義。

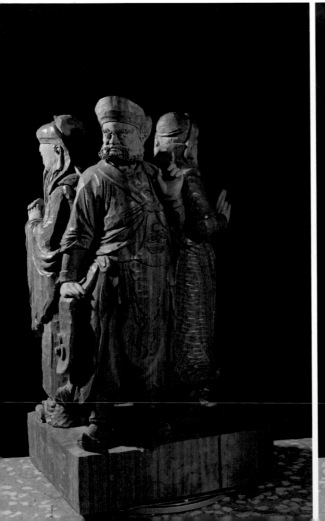
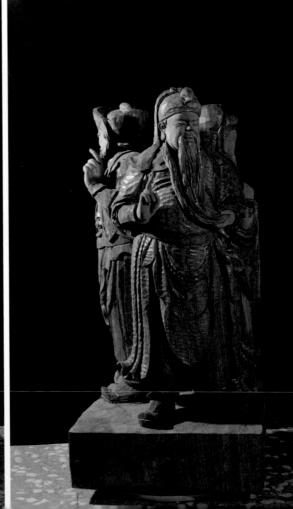

■ 其他三國人物

　　〈曹操賦短歌行〉：在此件作品中，吳榮賜設計曹操頭戴皇帽，並透過眼睛、耳朵的部分，表現其梟雄的部分。而〈孫權揮劍斬案〉：利用波紋刀法捕捉了長劍揮砍的瞬間，表現其開戰的決心。孫權舞刀，講的是赤壁之戰前，孫權將桌子劈成兩半的場景。

曹操賦〈短歌行〉。

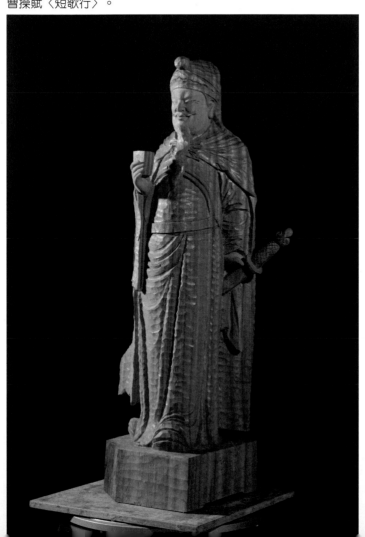

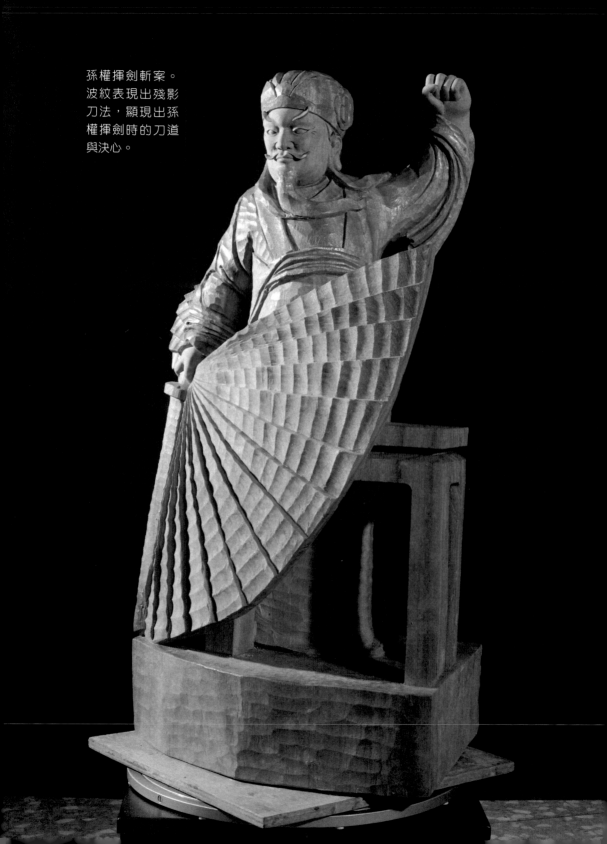

孫權揮劍斬案。
波紋表現出殘影
刀法，顯現出孫
權揮劍時的刀道
與決心。

《紅樓夢》

吳榮賜自己曾說：「《紅樓夢》這類的題材，是我以前比較少接觸的，這是第一次讓我必須在有限的時間內刻畫出十多位女性角色的形象。我收起英雄人物陽剛、勇猛的氣勢，以婉約、柔情的韻味來詮釋林黛玉、薛寶釵等女性。」「基本上，我們做雕刻的就是要刻什麼像什麼，即使要在作品裡加入自己的創意，也必須是能夠引起共鳴的樣貌。」吳榮賜自豪地說，他在雕刻這些四大名著的人物時，不會去找畫像或圖片來參考，完全都是靠自己的創意發想，因為一旦看了別人的圖像，難免會受其影響，就不是原創作品了。

■ 賈元春

在小說第十六回〈賈元春才選鳳藻宮，秦鯨卿夭逝黃泉路〉中，賈家接到皇家諭旨：元春被封為鳳藻宮尚書，加封賢德妃。後來皇帝特許她回娘家省親，賈家因此造了大觀園。元春一生富貴享福，吳榮賜在此件作品中，特別在她的衣服上強調此處：以波紋刀法表現出貂皮大衣與百褶裙的質感；頭冠與瀏海、耳垂等細節也都表現出富貴氣象，吳榮賜表示，富貴人家表現出來的氣象，除了從衣著首飾頭冠之外，在人物造型裡，骨骼，姿勢，也都能呈現出富貴人物的精髓。

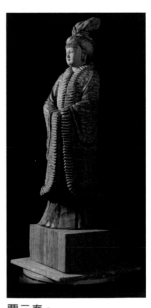

賈元春。

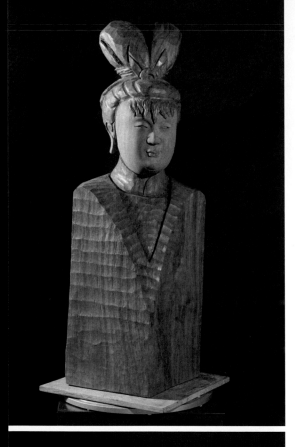

■ 林黛玉與賈寶玉

〈林黛玉頭像〉：利用木頭角邊的三角形位置來創作，更顯獨特。此尊作品還有一個特別之處，就是「反絲反紋」的雕刻法。所謂「反絲反紋」，即是指逆紋刀法，這種刀法一般都用來刻獅王，能夠展現出獅子的霸氣。然而在此件作品中，吳榮賜在林黛玉的衣服、髮飾上運用逆紋刀法，而臉部使用順紋刀法，更能呈現出林黛玉的皮膚吹彈可破。同樣的，〈賈寶玉頭像〉也是使用此種方式雕刻，同時，為了突顯賈寶玉啣玉出生的特質，特別在他身上加上了玉佩的吊飾。

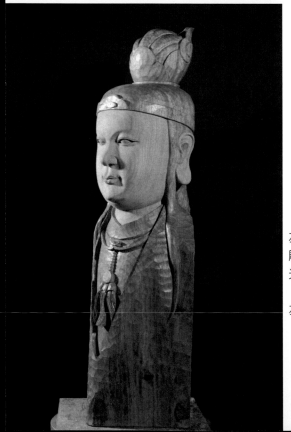

左上，林黛玉。吳榮賜利用反絲反紋的雕刻手法雕衣服，對比出林黛玉的肌膚光滑，吹彈可破。

左下，啣玉而生的賈寶玉。

■ 劉姥姥

　　在這眾多的女性角色中，吳榮賜尤其喜愛自己刻出來的劉姥姥，並自認為把逛大觀園的姥姥詮釋的相當出色，彷彿類似於40、50年代的鄉下人逛臺北西門町的感覺。在細節部分，小說中描述劉姥姥是個積年的老寡婦，帶著板兒一進榮國府（第六回），與賈府結下草蛇灰線，伏脈千里的緣分，接著又在第四十回〈史太君兩宴大觀園，金鴛鴦三宣牙牌令〉中第二次進入大觀園，此回即膾炙人口的「劉姥姥進大觀園」。在吳榮賜所創作的〈劉姥姥〉作品中，設定她是個沒有牙齒的老太婆，所以臉型較為凹陷，下巴、表情也與一般他所雕刻的作品不同，身形也展現出老人家佝僂的樣子。

劉姥姥。凹癟的臉型及嘴呈現出積年老嫗的神態；
手摟著孫子板兒，又表現出慈祥老奶奶的模樣。

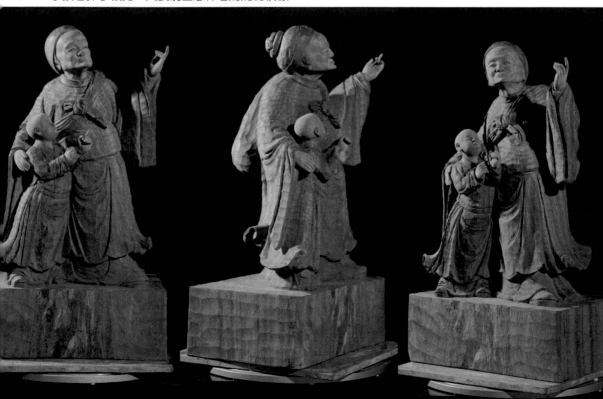

《水滸傳》

　　傳統的俠義人物一向是吳榮賜重要的創作題材，雖然已刻了數十年，但他總能在舊有的題材中，賦予作品新的意義。

■ 武松

　　〈英雄武松〉：此尊作品武松頭戴八卦帽，提披風的姿勢，吳榮賜也經過細細的考究，原來，古人要用手去提披風時，會特定使用大拇指撩起披風，慢慢抖動，再用食指跟中指夾住。為了這個細節，他特別請教侯孝賢的御用藝術指導黃文英。另一件武松作品〈武松打虎〉，作品呈現出動態扭轉的平衡感，以及老虎與武松之間的互動。

▶左〈英雄武松〉。特別重視手指的細微動作。
　右〈武松打虎〉。扭動的平衡結構。與詹波隆的大理石雕塑〈赫剌克勒斯與半人馬涅索斯戰鬥〉有異曲同工之妙。

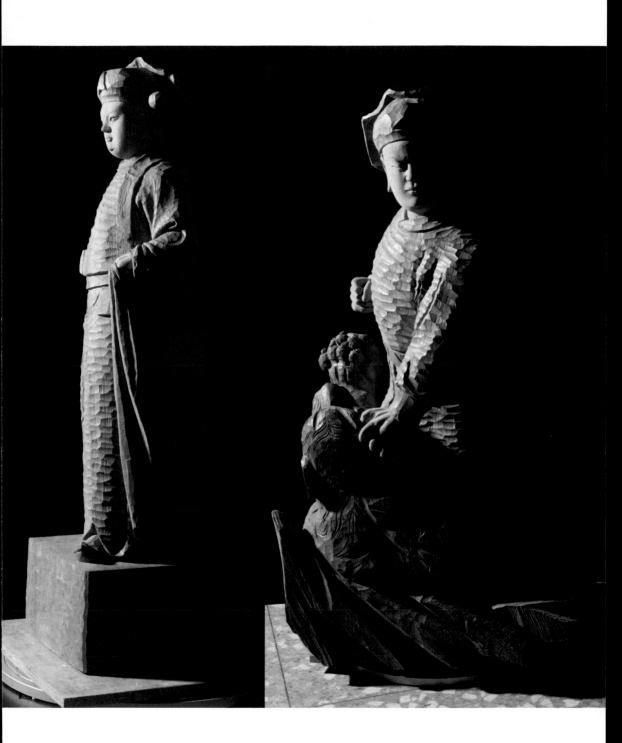

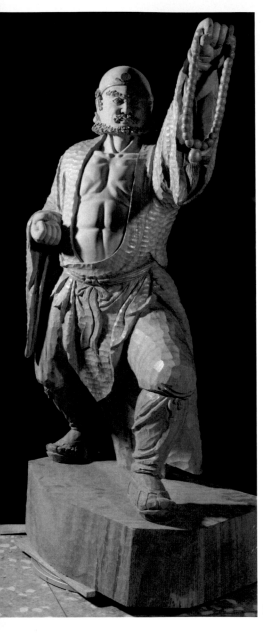

■ 花和尚魯智深

　　〈魯智深〉胸前的肌肉，也是吳榮賜精心設計的。透過他自創的打拳姿勢，能從此尊作品中能感受到「力能拔木」的花和尚力氣過人又豪放不拘之形象。而「以氣勢取勝又不失細膩」，正是他作品最大特色。

花和尚魯智深。

■ 林沖

〈林沖夜奔〉，大雪紛飛的夜裡，林沖夜奔，為了不讓人發現，林沖頭戴帽子，臉包頭巾，也將自己的長槍裹得嚴嚴實實的，吳榮賜透過簡單的線條，將林沖表現得鬼斧神工。

林沖夜奔。吳榮賜以簡單的線條勾勒出林沖夜奔的匆忙與速度感。

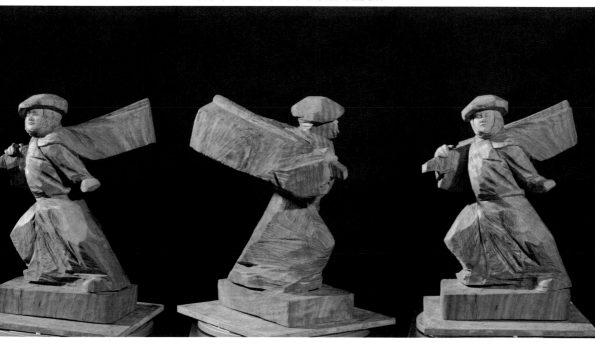

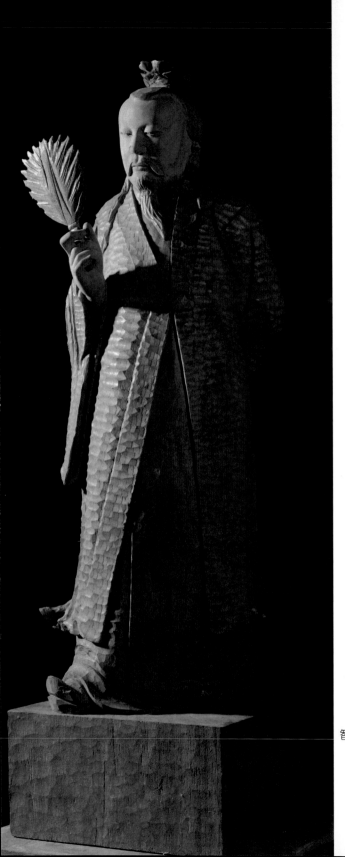

■ 吳用

　〈智多星──吳用〉，吳
榮賜在道具上別具巧思，為他
設計了一把活動的扇子。

智多星吳用。

■ 扈三娘

〈一丈青——扈三娘〉，手持日月雙刀，吳榮賜連兵器也十分考究，在刻羅漢時，八十幾尊的造型、兵器都不同。雕刻時，兵器要與人物一體成型，或是活動式可拆解，也都是雕刻師傅需要思考的細節。

吳榮賜提出，「刻武將，重在氣勢威風，所以不能刻長頸，頸長則氣勢弱。刻古典美人，必須無肩，斜肩則身柔。刻讀書人，眼皮要潤，臉肉要豐，因為讀書人成天唸書，不必為三餐操煩，臉色自然豐潤。」[2]

一丈青扈三娘，手持日月雙刀，身體扭轉的姿態更是與其他男性的氣勢不盡相同。

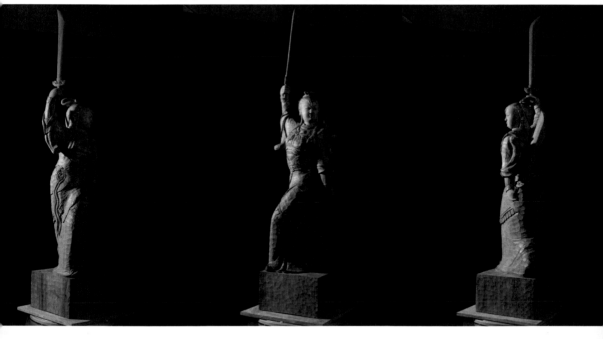

2　張紘炬：〈雕刻大師—吳榮賜〉，《神刀傳奇——吳榮賜雕塑藝術個展》，財團法人佛光山
　文教基金會，2011年1月，頁13。

《西遊記》 ∎————————————————————

　　作為中國四大小說之一的《西遊記》，是一部閱讀年齡層甚廣的傳統古典小說，其膾炙人口的程度除了各式書籍之外，還被翻拍成電視劇、電影，甚至有廣播有聲書、動漫……等。其故事情節被社會大眾所熟知，小說裡的各個角色亦別具特色，人物形象深刻地印在每個人的腦海中。在《西遊記》的部分，吳榮賜亦挑選小說中的經典人物來創作。

∎ 孫悟空與如來佛

　　齊天大聖〈孫悟空〉手持可長可短的金箍棒，僅左腳與金箍棒兩點立在底座上，抬高右腳，扭轉身體，將右手反手放在眉上遠眺；又如〈如來佛降孫悟空〉，此一構圖十分特別，以正反兩面的手法揭示如來佛的法力無邊，不管孫悟空的筋斗雲一翻距離有多遠，仍舊翻不出祂的五指山。在此件作品的構圖設計上，正面是慈眉善目的如來佛祖，其手掌作為祂背面的襯托，而背面是自以為已翻過如來佛掌心的孫悟空，手拿酒壺，腳踏筋斗雲，表情調皮。值得注意的是，一般在人物形象雕刻時，吳榮賜慣用的技法會將皮膚的地方特別修光，表現出膚質的細膩，並與其他部分呈現對比，像是之前介紹《紅樓夢》中的作品〈林黛玉〉即屬此類。不過，在這件作品中，吳榮賜反其道而行，將波紋刀法運用在如來佛的面部、頸部及手部，在此，波紋刀法不再是時間的呈現，「這樣有點像空間裡起霧的感覺，讓孫悟空看不清，才會翻不出去。」這件作品，為吳榮賜的波紋刀法，賦予了新的意義。

求真尋道

吳榮賜的木雕遊藝

128

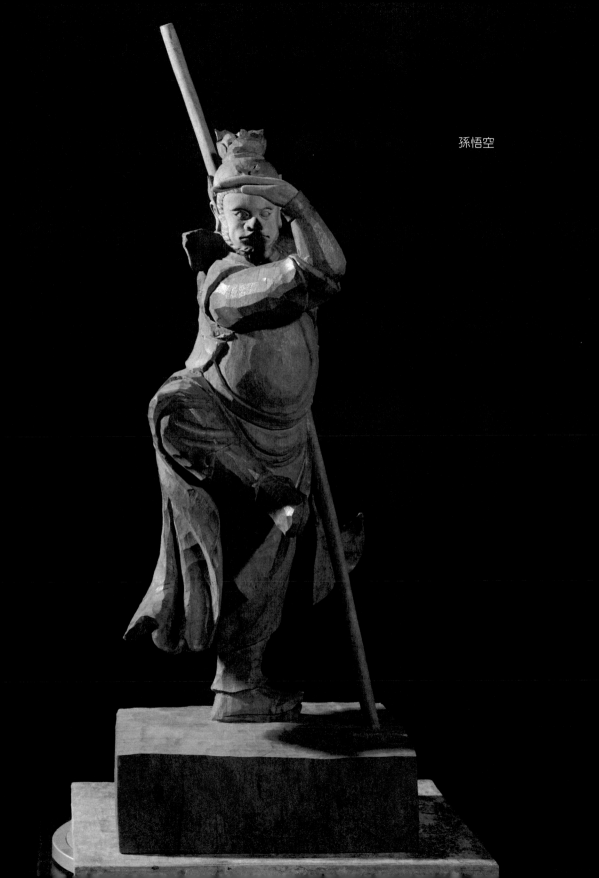

孫悟空

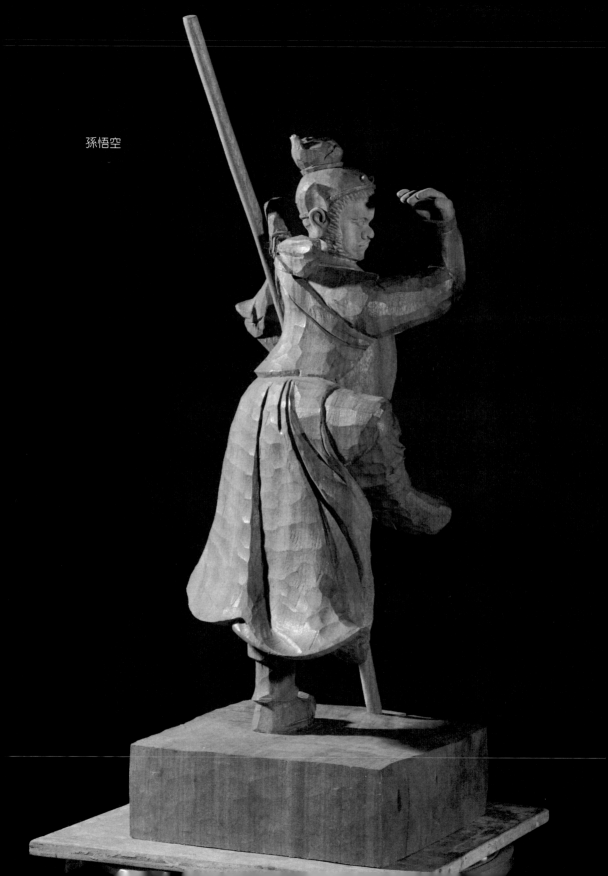

孫悟空

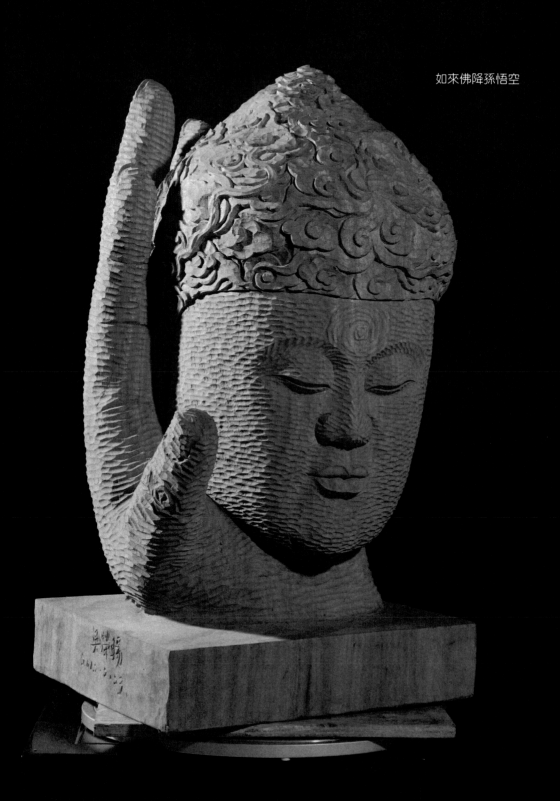

如來佛降孫悟空

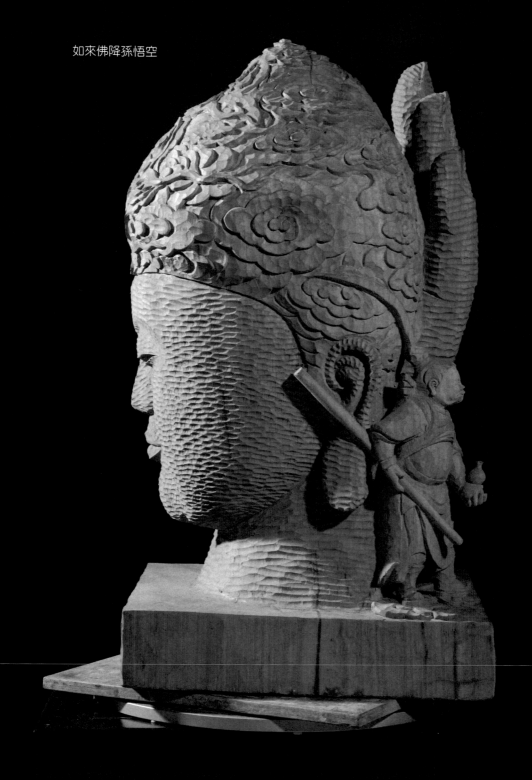

如來佛降孫悟空

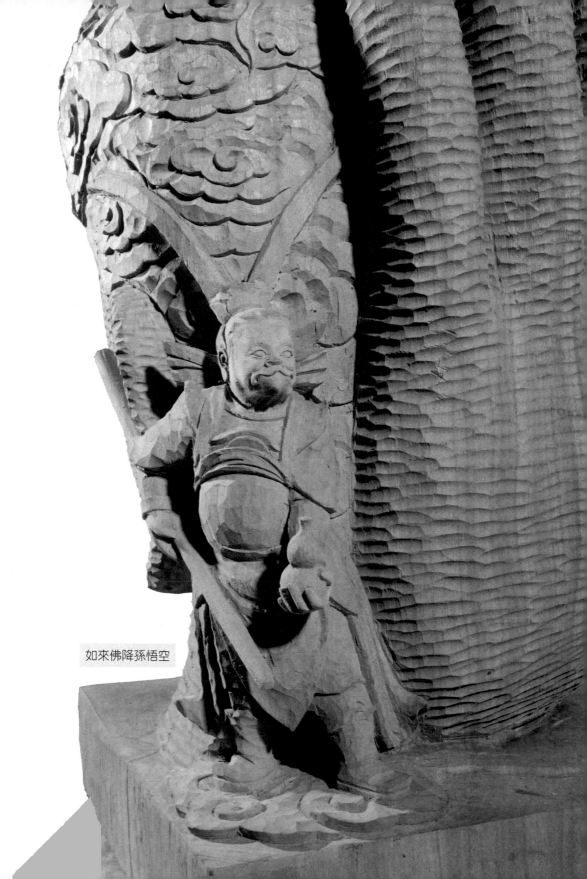

如來佛降孫悟空

■ 牛魔王與蜘蛛精

　　《西遊記》中的反面角色眾多，〈牛魔王〉及〈蜘蛛精〉便是其中相當經典的反派人物。在〈牛魔王〉這件作品中，總共包含了三個動作：拔刀，揮刀，停止。後面的波紋刀法正是表現了從拔刀到戛然而止的動作，而下半身的衣服也採用波紋刀法，象徵拔刀揮刀時引起的風力造成衣服的飄動。這件作品，在肌肉的地方（面部，手指頭）特別磨光，以與其他地方做對比，這是吳榮賜較典型的雕刻運用。

　　至於女性角色蜘蛛精，是《西遊記》中美貌絕倫的女妖精，居住在盤絲洞中，意欲勾引唐僧，可惜最後計畫失敗，被孫悟空打死。這件作品是吳榮賜少見以躺臥姿態呈現的女性作品，雖然吳榮賜總是自謙地說自己刻女性刻得不大好，但細細觀察作品中女性柔媚的神情，肢體的擺放，甚至是手指頭的微妙起伏，你真的會覺得他說自己刻女性刻得不大好，實在是太過謙虛了。

求真尋道

美榮賜的木雕遊藝

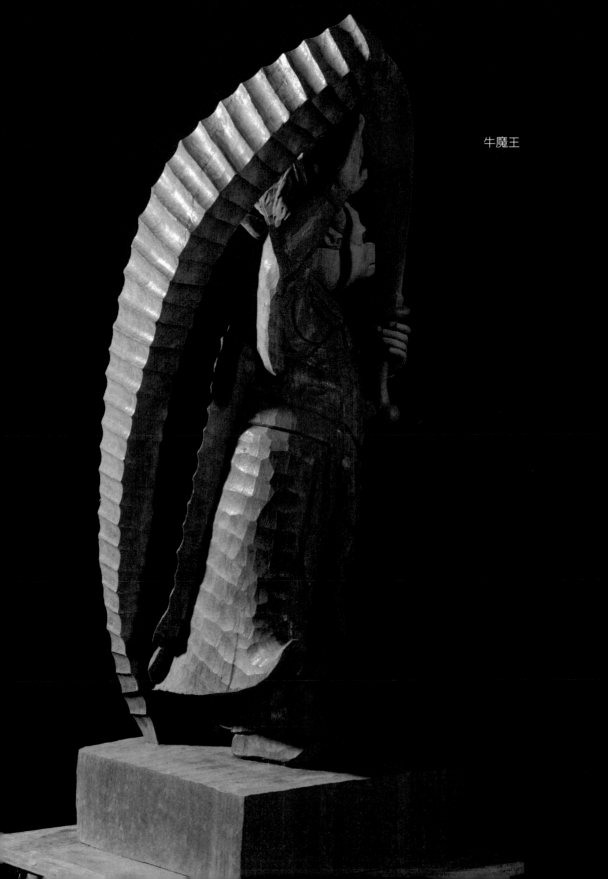

牛魔王

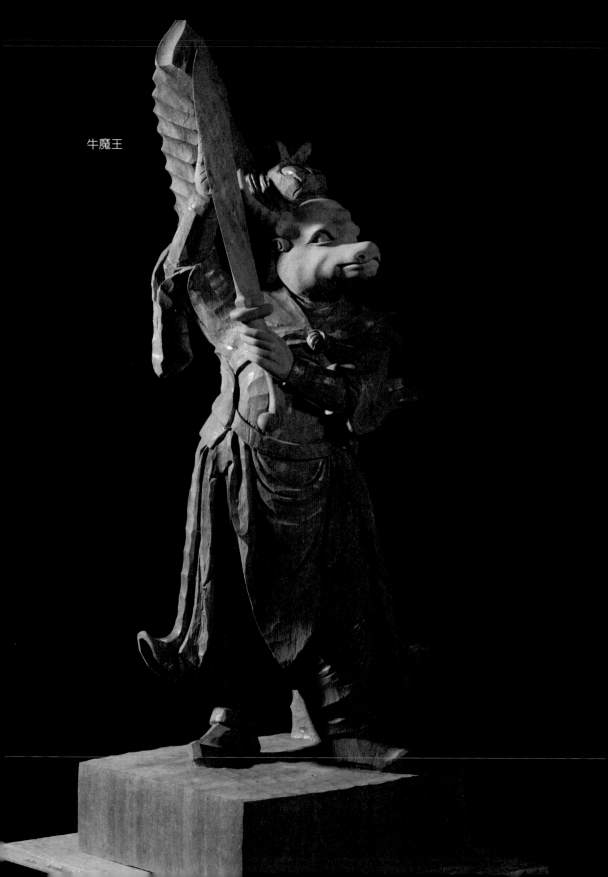

牛魔王

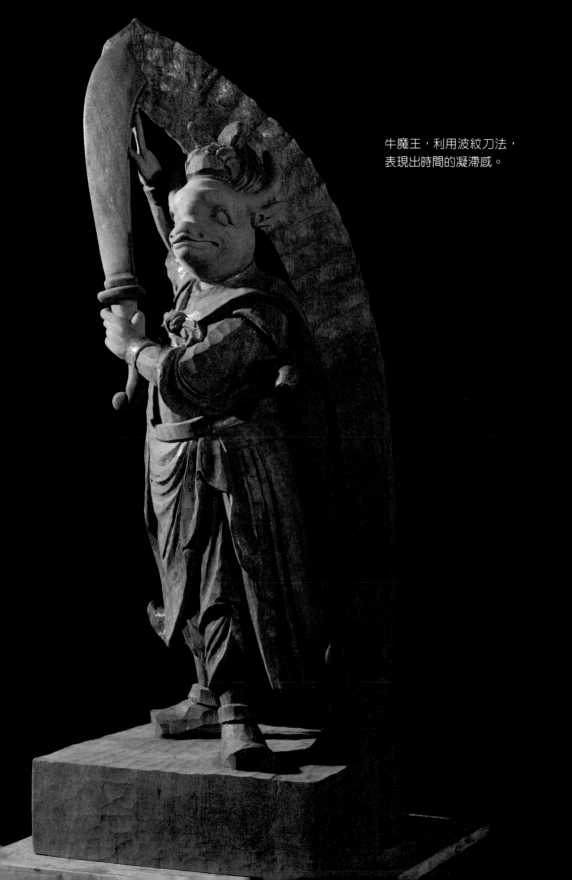

牛魔王，利用波紋刀法，
表現出時間的凝滯感。

蜘蛛精

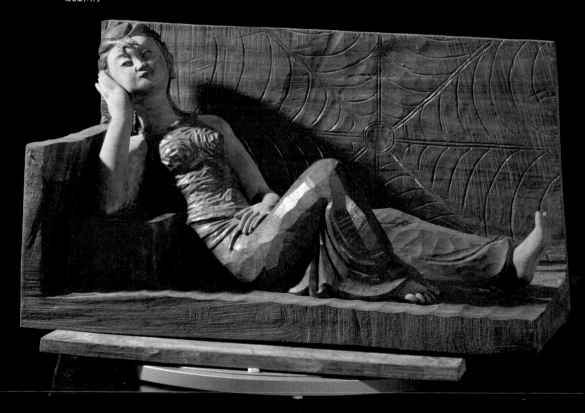

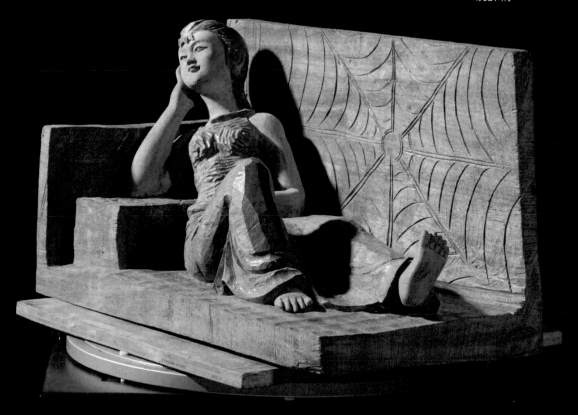

蜘蛛精

■ 彌勒佛與雷公電母

　　最後，在《西遊記》裡的作品中，筆者想特別提出三件作品，分別是
〈彌勒佛〉、〈雷公〉、〈電母〉。立體肌肉的雕刻法，其實是非常難
的，必須對人體結構組織有十分深刻的了解，才能化筆為刀，表現其一
二。尤其此件並非立體的圓雕設計，而是採用背屏式運用的立體雕，更顯
其難度。而所有的肌肉處都對應著木紋，更可以透過木材本身的紋路表現
肌理，這部分也可以參看作品〈彌勒佛〉。

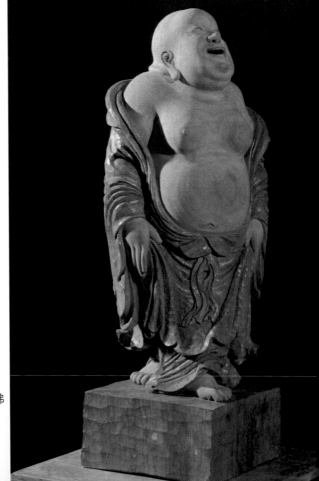

彌勒佛

求真尋道
美榮賜的木雕遊藝

140

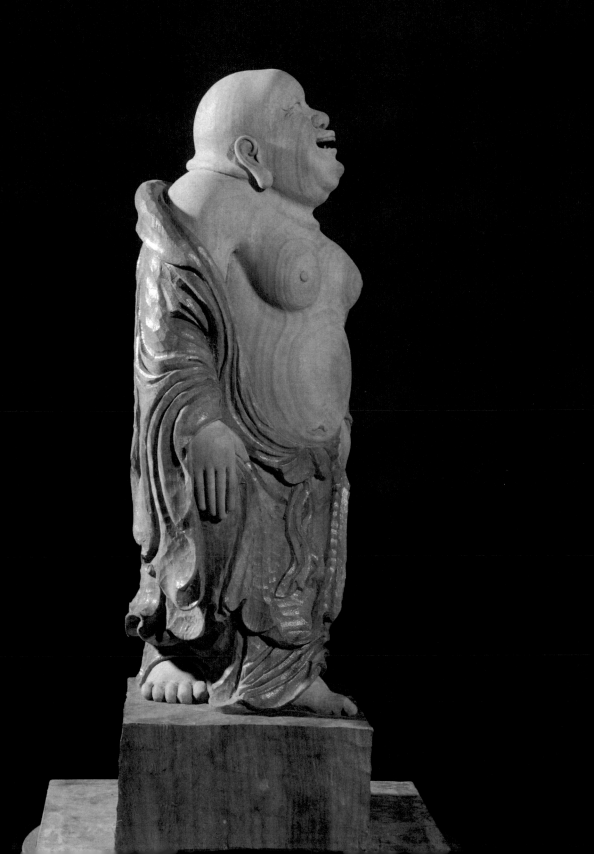

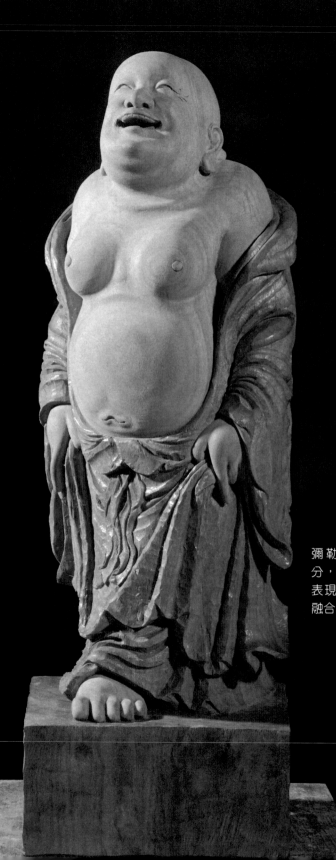

彌勒佛袒胸露乳的部
分，完全由木材的紋理
表現皮膚的肌理，自然
融合。

雖然吳榮賜說這樣木紋與肌肉的配合「沒什麼，刻久了就會了～」，但在他雲淡風輕的描述背後，確是下了十足的功夫的。曾經，他為了正確呈現打太極雕像的動作，他跟著人家學八段錦，練太極拳；也曾為了刻一招氣功的定相而拜師學了好一陣子的氣功；他還會為了刻濟公打噴嚏時的表情，徹夜攬鏡，仔細端詳自己面部肌肉的牽動，這些種種的目的都是為了能使雕刻刀下的人物更逼真更傳神，而所有的學習也都成為他作品的積累。

　　〈雷公〉具體外在的形象為人身獸形的力士，裸胸袒腹，背插雙翅，臉赤若猴，下巴長銳，足似鷹爪。左手執鍥，右手執鎚，作欲擊狀。而「先閃電，再打雷」，與之對映的〈電母〉，雖然同樣是飛起，但姿勢卻與雷公截然不同，衣帶飄揚，面目慈善，整體形象較為柔美。兩件作品雖然都是使用四方形的木材刻成，也都是背屏式的雕刻運用，但在〈電母〉作品裡吳榮賜特別設計了前景後景（前後都有山，前小後大），有一種閃電時時空凝結之感。

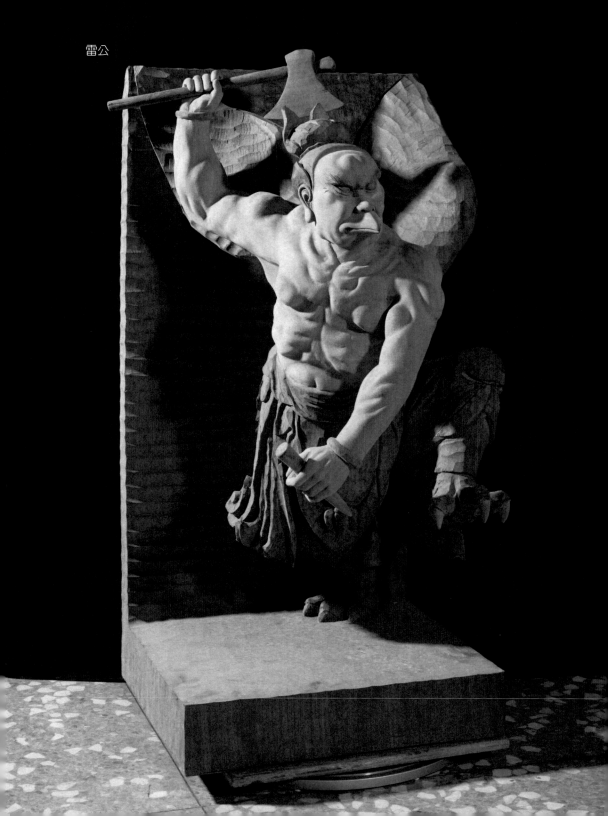
雷公

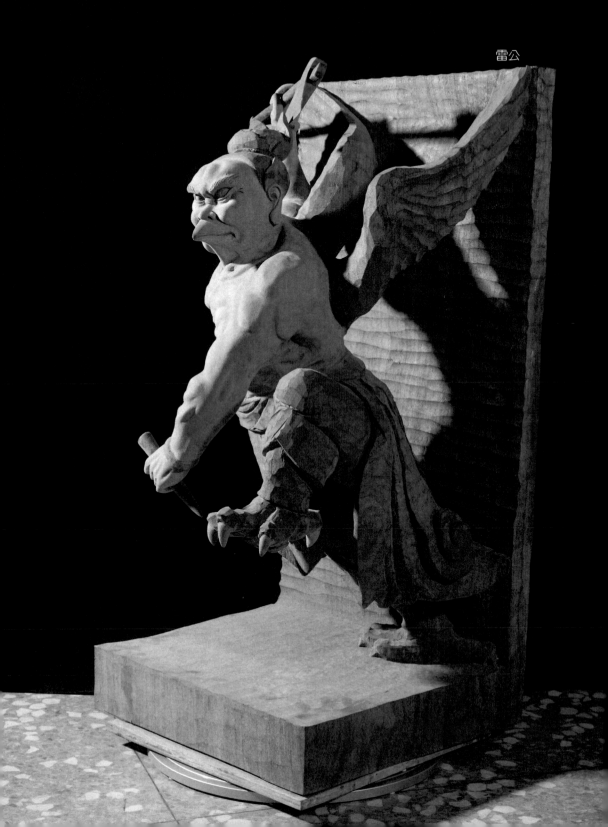

雷公

電母

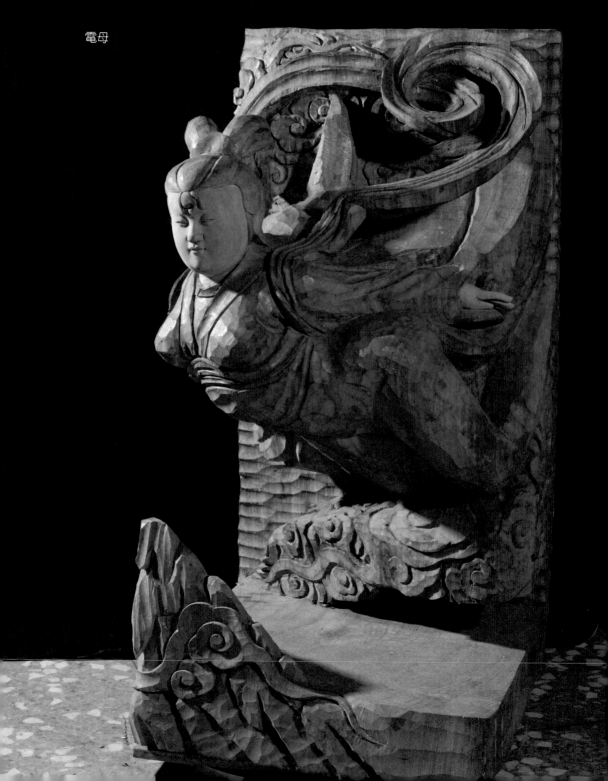

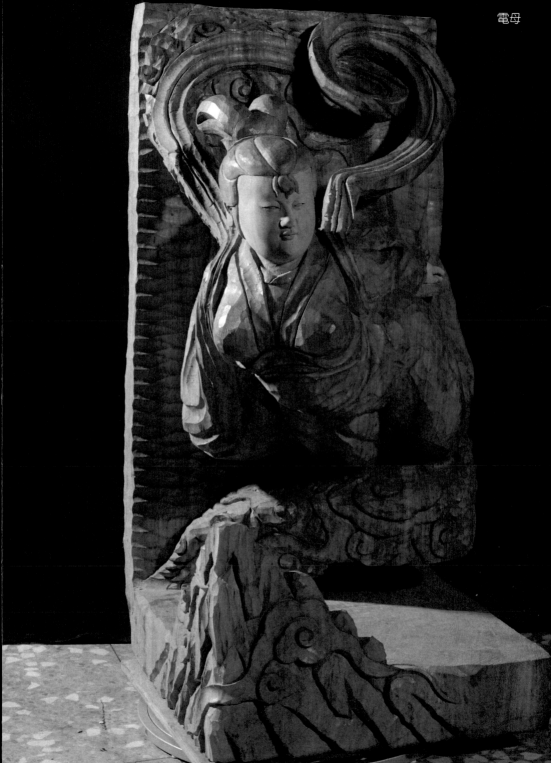

電母

CHAPTER 08

情有所鍾

題材處理（下）

3 象棋大展：宋金大戰，楚漢相爭

　　象棋是中國傳統的民俗文化，其所運用的機智巧思，讓許多人深迷此道。兩軍對峙，如何謀畫全盤，該著哪步棋，能夠以最小的犧牲贏得最大的勝利？這是一種「紙上談兵」的概念。中國是個戰亂紛仍的民族，幾乎各個朝代都有戰亂，也因此產生的許多名將，以及多場著名的戰役。對象棋主題情有獨鍾的吳榮賜，曾冠名贊助象棋比賽[1]，而他的雕刻作品之中，也有許多是以象棋主題為主，2015年在桃園文化局三樓第二展覽室展出的「王者天下——吳榮賜象棋雕刻大展」一共展出九十六件銅雕與四件木雕，以「將／帥、士／仕、象／相、車／俥、馬／傌、包／炮、卒／兵」的象棋對弈布局，重新演繹歷史上廣為流傳的「楚漢相爭」。

　　傳統象棋以圓形棋子構成，吳榮賜卻將象棋由水平面轉化為立體樣態，變成「立體象棋」，並為棋局中的每顆棋子分別賦予擬人的角色，每個人物的神情、姿態、穿著及兵器都不同，極盡想像地呈現出每顆棋子獨一無二的特色，栩栩如真，更彰顯楚漢相爭之氣勢。

1　李其樺（2016年9月14日），〈雕刻大師吳榮賜贊助象棋賽22名手較量戰技〉，中時新聞網，檢索日期：2021年9月12日，檢自：https://www.chinatimes.com/realtimenews/20160914003746-260402?from=copy。

■ 馬

「宋金大戰」、「楚漢相爭」中兩軍對峙中的馬，其立體造型雖然都不盡相同，姿態各異，其實背後都含有「馬到成功」的喻意，「雙邊打仗，當然都想贏啊～」吳榮賜這麼說。

長期以來，為了刻畫出傳神靈活的雕像，且不斷地變化刀下人物的造型，使作品面貌更加豐富，他不但要求自己精確地掌握木材的特性，在刀路與力道的拿捏上也絲毫不馬虎之外，他更從內涵上去充實自己，從書本上鑽研人物性格，想像其神態姿勢，從現實環境中觀察人物的肢體語言、肌理與組織，和喜怒哀樂情緒變化所牽動的表情變化。以刻「馬」為例，為了雕刻馬匹奔馳、跳躍、行走的姿態，他常常跑馬場，仔細觀察並描繪馬腳的筋絡和骨骼構造，以期能在木雕作品中還原馬的英姿。

楚馬。重心的特別設計讓馬彷彿飛躍起來。

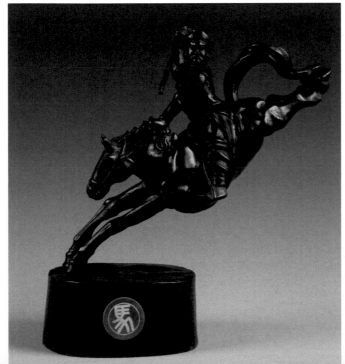

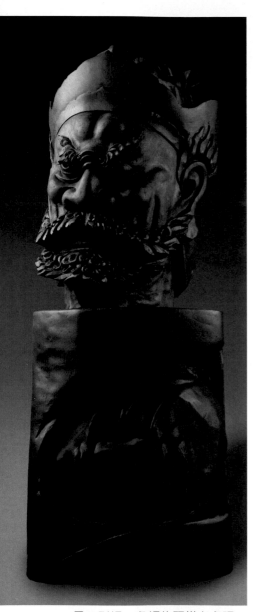

霸王別姬。虞姬的頭橫向處理，
象徵其自刎。

■ 將帥

再如同以西楚霸王項羽為主的雕刻主題——〈霸王別姬〉，其實吳榮賜也雕過很多次，但這件〈霸王別姬〉的設計又與之前的作品不同，採用上下對立交錯，又因虞姬自刎，所以故意將她的頭設計是橫向的。關於材料，吳榮賜表示，「這塊木材是以前蓋房子時挖到的，埋在地底下的牛樟，快要碳化（反黑，色澤不同），所以顏色較深，搭配這個死亡哀傷的主題，雕起來特別有感覺。」

觀察吳榮賜的作品，有許多這種「浮雕柱」、「龍柱」的變形運用，除了上述的〈霸王別姬〉外，另外像是〈阮氏三雄〉、〈五虎將〉，都是類似風格的作品，在一塊圓柱的木頭上刻五個臉，如何分佈？這創作的巧妙變化，若沒有多年的功力，是絕對無法思考得出來的。

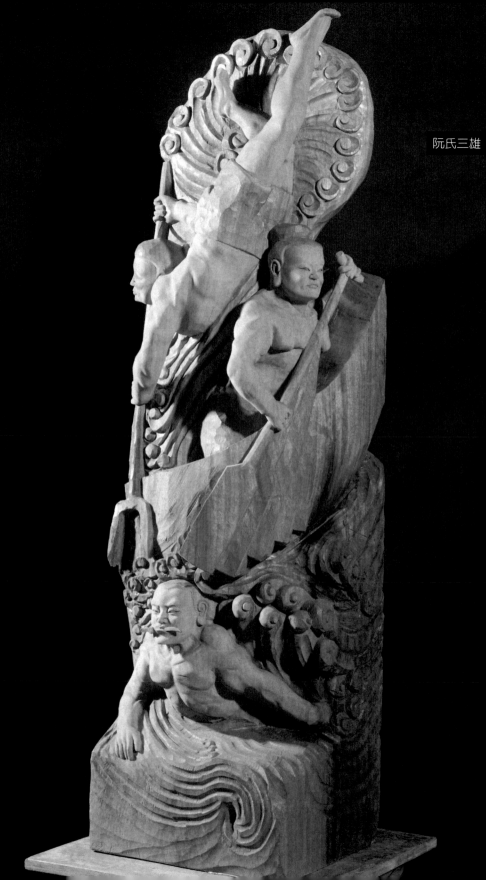

阮氏三雄

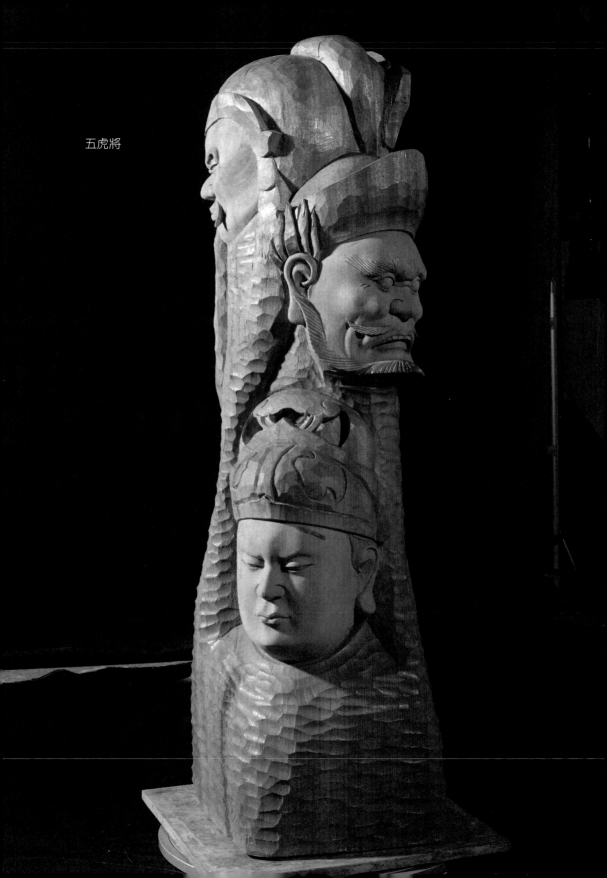

五虎將

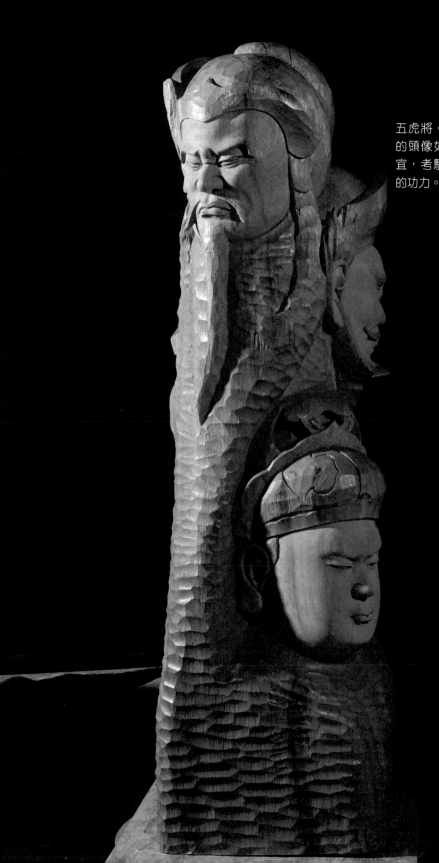

五虎將。五位將領
的頭像如何分配得
宜，考驗雕刻師傅
的功力。

在〈趙子龍千里單騎〉這件作品中，趙子龍的動作是屬於武生的動作，在騎馬奔馳時，人的身體趴在馬上，與馬結合為一，吳榮賜表示，這尊作品是設計趙子龍要去救阿斗，因為時間十分緊迫，才會想要呈現出速度感。同時透過底座、手上的武器運用了波紋刀法，來呈現出方向感。

趙子龍千里走單騎。獨特的雕刻手法，表現出時間感及方向感。

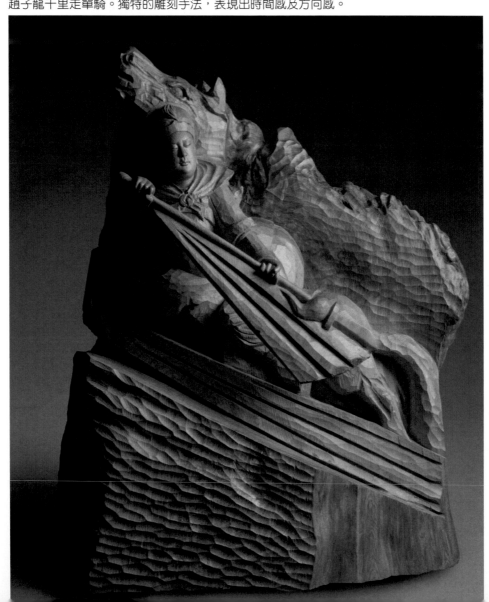

■ 岳飛

　　除了楚漢相爭之外，另外還有以宋金大戰為主的立體象棋，岳飛是吳榮賜心目中真正的武聖，因為岳飛沒有血氣之勇，他將兵百萬，運籌帷幄，以一人之力屏障南宋大半江山。岳飛的英勇事蹟讓吳榮賜有刻不完的題材。他表示：「我做雕刻，一直覺得要刻出好的東西，就要能進入要刻的人物，比如你要刻的是草莽英雄，你如果沒有那種心理，就刻不出那種感覺。像我很喜歡刻趙子龍和岳飛，因為我真的很欽佩他們，你看岳飛寫〈滿江紅〉，要能帶領大軍作戰，字又寫的那麼好，讓我真的很佩服。我那麼欽佩他，所以刻出來的東西就會比較好，就好像如果你很相信佛祖，你刻的佛祖就會比較漂亮，這是一樣的道理。」

　　無論是雙方將帥的威風凜凜，還是各自兵馬的衝鋒陷陣，在他的鬼斧神刀下，躍立在世人面前的，不再只是呆板的棋盤，而是一場大敵當前的世紀戰爭，讓這千古風流的歷史經典，再度爭霸，在傳統中取得破格式的創新。

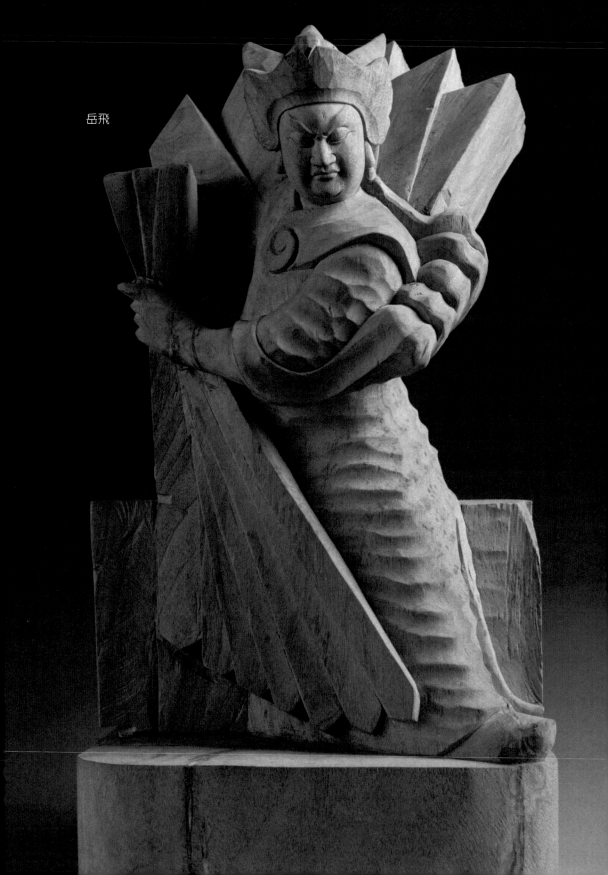
岳飛

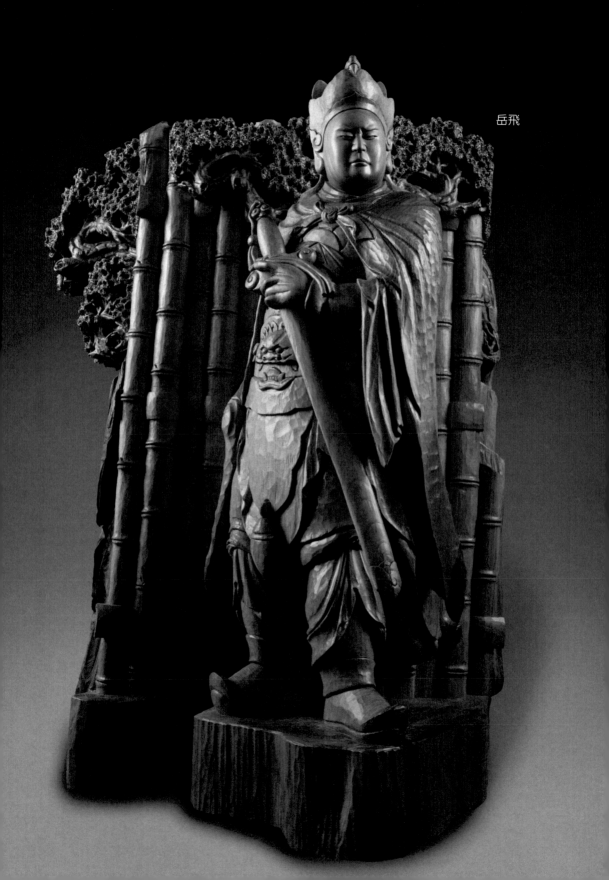

岳飛

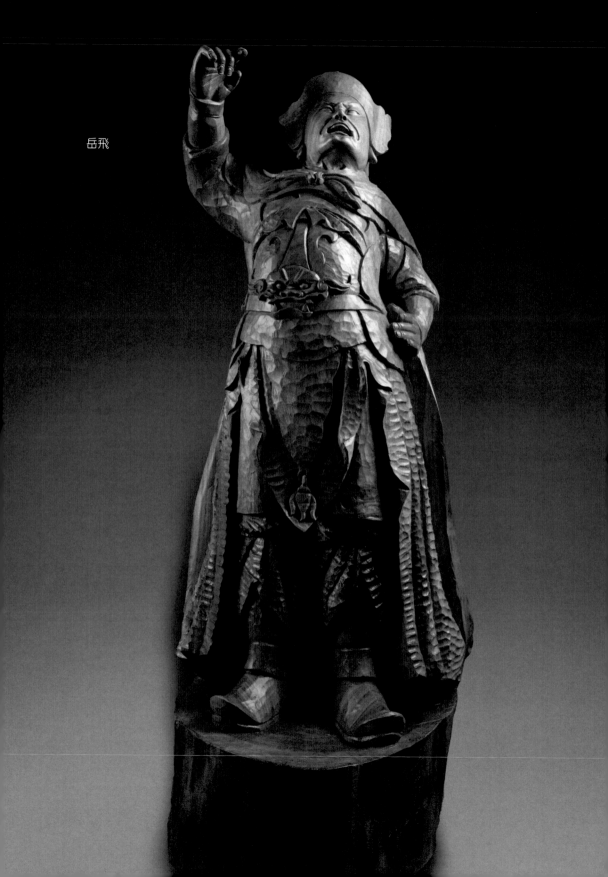

岳飛

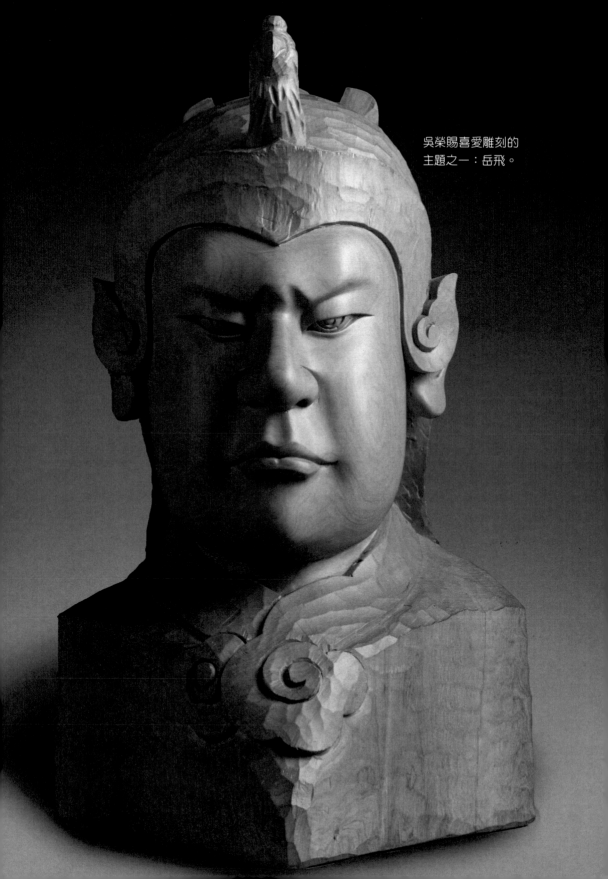

吳榮賜喜愛雕刻的
主題之一：岳飛。

2003年，淡江大學中國文學學系策劃「二十一世紀視覺文化藝術工程計畫」，校方希望借重當時就讀中文系的吳榮賜之雕刻長才，能將中國文字與木雕結合，以「甲骨文」為創作主體，把作品分為天文、地理、人文、人體、五官、動物、植物、器用、建築、武備等十類，將原本平面的甲骨文刻成立體造型。為了刻這些甲骨文，吳榮賜花了很大的功夫研讀文字學，希望能夠弄清楚這些象形文字的來龍去脈。大部分的甲骨文都是屬於象形字，許慎《說文解字序》曰：「象形者，畫成其物，隨體詰詘，日、月是也。」其實，象形字的含義，就是以畫畫的方式描繪出那個物體的外在形象，而演變為文字符號。如〈女〉字的甲骨文字形像是兩手相交跽坐的婦女側面之形，除了展現出女性柔美的體態之外，「跽坐」其實也還原了當時的坐姿。《說文解字》中對「跽」的解釋為：「跽，長跪也。」長跪即長時間的雙膝著地，上身挺直，臀部坐在小腿肚上的一種坐姿。所謂「坐有坐相」，古人對「坐姿」其實是區分得很清楚的，若是以兩膝著地，坐在腳跟上為「坐」；直身而股不著腳跟為「跪」；跪而聳身挺腰為「跽」。

甲骨文〈女〉字。

又如〈孕〉字，在甲骨文的字形裡好像一幅懷胎婦女的透視圖，在圓隆的「人」腹部裡有一個胎兒（子）。這個字的造字本義即是指女子懷胎。而

甲骨文〈孕〉字。

求真尋道
吳榮賜的木雕遊藝

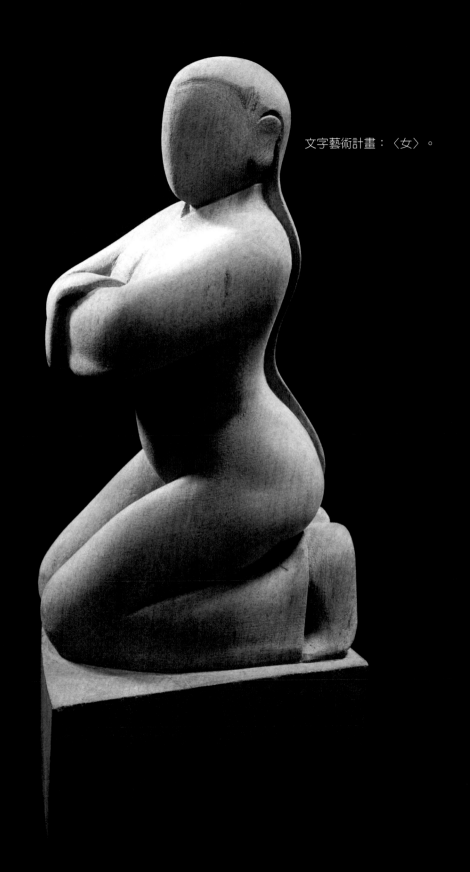

文字藝術計畫：〈女〉。

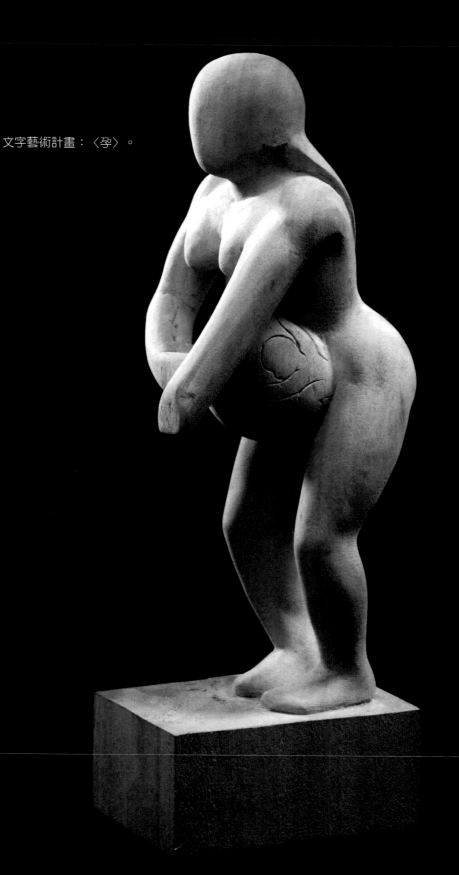

文字藝術計畫：〈孕〉。

在吳榮賜的作品中，除了突顯出孕肚外，特意將女性的手臂、胸部、臀腿雕刻得較為肥胖，以表示出女子懷孕時體態的變化。

另外像是〈舌〉字，甲骨文的字形像是蛇信子（蛇的味覺器官）再加上口（口腔），表示口腔內的辨味器官。其造字本義為蛇信子，連接於口腔下端的器官，用於辨味、感知環境。有的甲骨文在蛇信子上加上兩點，表示飲食或說話時噴濺的唾沫。許慎的《說文解字》云：「舌，在口，所以言也、別味也。從干，從口，干亦聲。凡舌之屬皆從舌。」而在吳榮賜的創作中，特意將舌頭晃動以波紋刀法表現出來，表示人在說話，是一種口舌動作的呈現。

甲骨文〈舌〉字。

文字藝術計畫：〈舌〉。

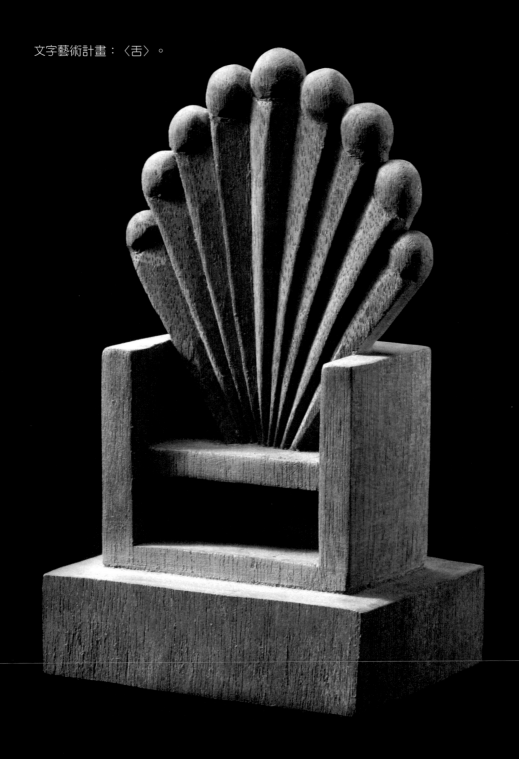

而〈日〉與〈月〉，則都是非常具體的太陽與月亮的形狀。

文字藝術計畫：〈日〉。

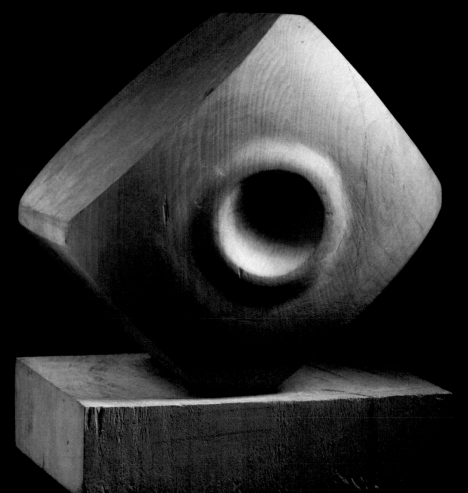

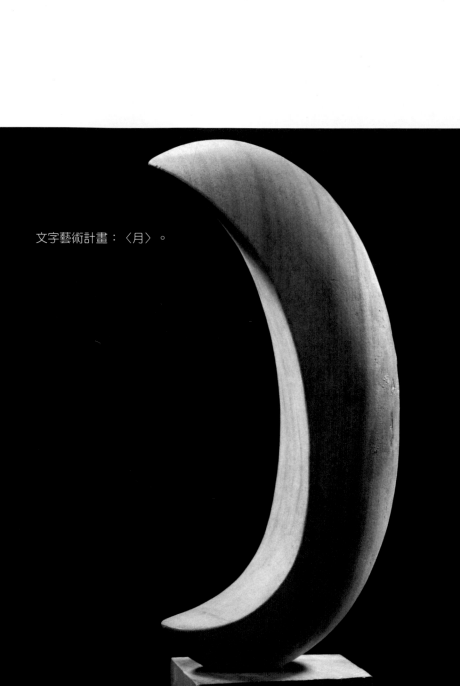

文字藝術計畫：〈月〉。

也有些甲骨文屬於會意字，所謂會意，許慎《說文解字序》云：「會意者，比類合誼，以見指撝，武、信是也。」會意就是結合兩個象形字，依據事理加以組合，表示出一個新的意義的造字法。如拼合日、月兩字，成一「明」字，表明亮、光明之義。在吳榮賜的雕刻裡，如〈男〉字，段玉裁《說文解字注》云：「男，丈夫也，從田力。言男子力於田也。」在甲骨文的字形是上方為「田」，下方為「力」的表示，而「力」則像農耕之具——耒的形狀，表示耒在田中耕作之義，而通常是由男子來從事農耕，因而此字為男子之義。在此字的木雕造型裡，吳榮賜除依照甲骨文的字形外，也發揮巧思，將犁頭特別雕得有扭轉的形狀，他說：「這樣才有把耕作的力量表現出來。」

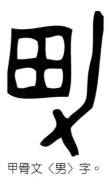

甲骨文〈男〉字。

文字藝術計畫：〈男〉。

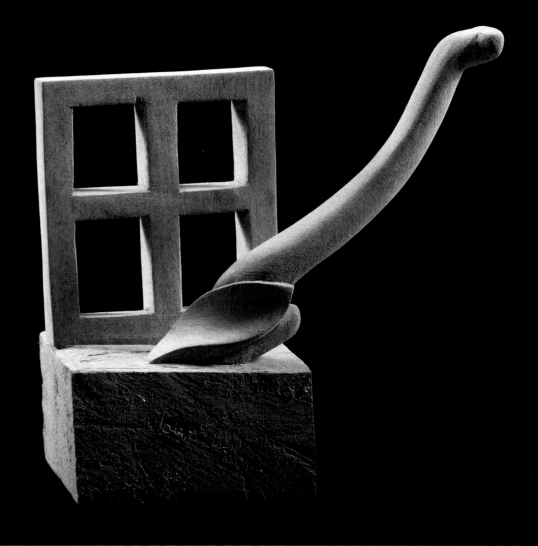

至於〈晶〉字的構成，並非三個「日」，而是「星」，甲骨文字形為三個中間有小點的圓圈相疊，像是三顆星疊在一起，表示眾星羅列的樣子，意味著光亮、閃爍。這個字的木雕呈現，吳榮賜透過正三角形及倒三角形（分別代表穩定，正面以及浮動與倒立）、粗糙與細膩（晶字本體的波紋刀法及方形的底座），饒富深意。

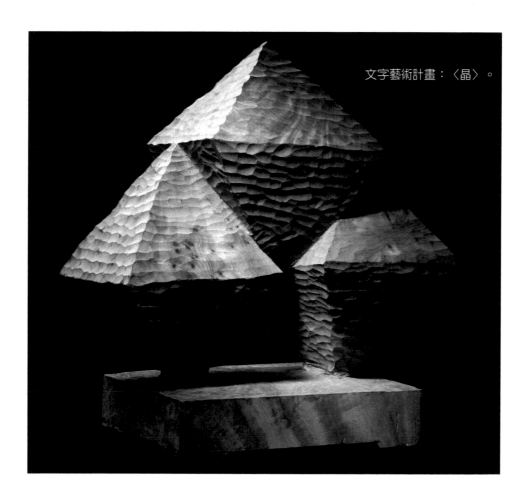

文字藝術計畫：〈晶〉。

2018年，吳榮賜的此件作品轉換不同材質，現在成為桃園大溪埔頂公園的裝置藝術。

桃園大溪埔頂公園的裝置藝術：〈晶〉。

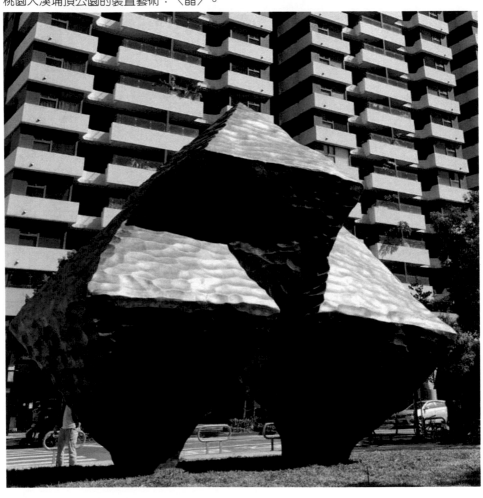

此外，像〈家〉這個字也十分特別。在甲骨文的字形裡，是一個寶蓋頭「宀」，表示房屋和覆蓋之意，而底下是一頭豬「豕」。中國古代有六畜，是指豬、牛、羊、馬、雞、狗。豬是六畜之首，豬是古代農耕文明裡有實際的作用，其體態肥大肉多，能充分滿足肉食的需要。因此，豬的肥胖形象正具體象徵了一種物質富足的狀態。此外，豬也是一種溫順、繁殖力旺盛的動物，對古人來說，圈養的豬能提供食物安全感，因此蓄養豬便成了定居生活的標誌。

甲骨文〈家〉字。

上古時期的先人們在農耕結束之後回家，遠遠看到炊煙，再近一些，則看到茅草屋（宀）和豬（豕），這便是古人視野中「家」的最直接形象。隨著時代的推移，到現在，家已經有了更深層的內涵，從具體的可見之象到心理層面的歸屬感，而文字的發展與意涵，也因時代社會的變遷，而有不同的轉變。

在這六十二件立體甲骨文木雕作品中，吳榮賜對「自」這件作品情有獨鍾，甚至將之印成名片的Logo。「自」在甲骨文中是一個象形字，《說文解字注》中說明：「自，鼻也。象鼻形。」原來自己的「自」就是象徵鼻子的形狀，後來引申為指向自己，成為自己的意義。

吳榮賜在雕刻此件作品時，特別去找三角形的木材來雕刻，為的就是要運用三角構圖，而且還特別把手指也刻了進去，成為一件獨特又饒富意味的作品。他指出，「有些人在指自己時，會比大拇指，這種人比較臭屁；如果他比的是食指，是比較客氣的，所以我在這件作品裡刻的是食指。其實佛教裡面說人應該要『忘我』，不要太注重自己，自私自利。」

文字藝術計畫：〈家〉。

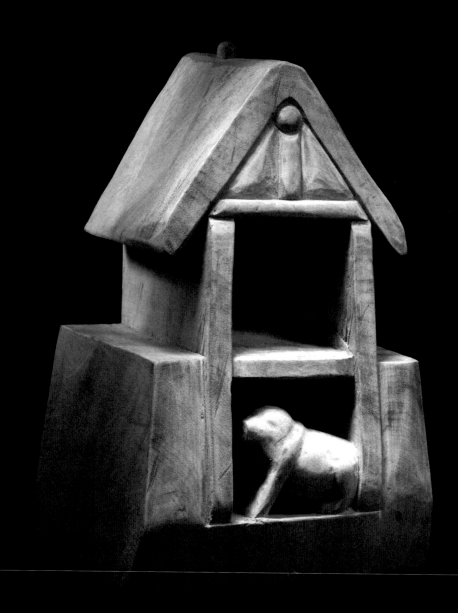

可見得他的創作，除了依照原本的甲骨文字形外，也加入了許多跨界的思考，賦予作品新的詮釋意義。

甲骨文〈自〉字。

這幾件甲骨文木雕作品，除了樣貌多變，讓藝術界驚嘆之外，吳榮賜將艱澀難懂的漢字造字理論化成具象型體，以最初的樣貌呈現。真正是結合了「學術」與「技術」，完全符合「學與術的閃亮交會」的主題，對於漢字文化的推廣也讓觀者獲益良多，這些作品後來也成為臺北101的開幕展，吸引許多民眾的參觀與媒體的採訪報導。

5　小結

在近五十年的雕刻歲月中，吳榮賜刻過不少的主題，從傳統，到新變，吳榮賜始終相信一個原則：「藝術絕對不是無中生有，而是有中生新！」如果不是年輕時在求真佛具店跟著潘德師傅學藝，他不會有如此深厚的雕刻基礎；如果不是練習的量夠多，他不會有如此快的雕刻速度；如果不是漢寶德先生的慧眼，他不會開始慢慢地從匠到藝的方向前進；如果不是再繼續深造，他不會對中國傳統文學與文化有更深更廣的了解與思考；更重要的，如果不是年歲的增長，生活歷練的增加，他對許多的人情世故，甚至雕刻人物的心境揣摩，也不會有更透澈的了悟⋯⋯。

誠如漢寶德先生所言：「在吳榮賜努力二十幾年後，他所雕刻的形象仍然不脫民間宗教神祇與通俗文學中英雄人物的影子。他學習到西方雕刻家處理材料的態度與方法，熟悉了自材料中看出造型的創造性思維，因此

文字藝術計畫：〈自〉。

傳統的題材到他手裡就出現活潑具有想像力的作品。他同時掌握了雕塑家描述與再現形象的能力，把這種能力融合在傳統人物造型上，使作品自固定模式中解放出來。」[2]

[2]　漢寶德：〈神刀傳奇—吳榮賜〉，《神刀傳奇——吳榮賜雕塑藝術個展》，財團法人佛光山文教基金會，2011年1月，頁9。

CHAPTER 09

CHAPTER 09

結語

與木雕結緣五十餘年，吳榮賜不停地在木雕領域中創新，每一次的創作，他都希望能更上一層，挑戰他不熟悉的領域，他所追求的是自我突破的蛻變，而「變」這個字，似乎也貫穿了他的一生。從小想當畫師，後來變成木雕大師；從木雕師傅以雕佛像為主，到受漢寶德先生賞識變木雕藝術家；從國小畢業到完成碩士學位……這一路走來的心路歷程，也許與他的個性有關吧，「我不喜歡一成不變，這樣太無聊，但變要有法，不是胡亂變的。」一如他用木雕的方式呈現拔劍的動感，獨創的「波紋刀法」，也不是數十年如一日的。在他心中，木雕是可以和其他的藝術整合，創作就是要與生活結合，產生共鳴，如此，才會有衝勁創作，「這樣你做起來才會快樂」。

曾有人問他，創作靈感從何而來？他謙虛地表示：「我只是想到什麼就刻什麼。」這句話說的輕巧，卻也毫無保留的揭示了他的內在力量。人們都說作品是創作者的意志延伸，而吳榮賜的作品更流露著一股難以形容的剛毅、豪邁之氣，每道刻痕都鑿得堅定，絲毫沒有半點矯飾、猶豫之感，徹底體現出他本人豪爽俐落、海派的性格。

吳榮賜也認為，工藝並不同於藝術，最好的境界就是作品會幫你說話，讓作者不需要說任何的話語，觀賞者就已得到共鳴。「一個好的作品必須將『看不見的存在』也刻出來，這樣才能表現出雕像獨有的氣韻。」這是他的創作原則，也因為如此用心的態度，讓他無法選擇出哪一件是他最喜歡的作品，畢竟每一個都是費盡巧思的藝術結晶。

已七十高齡的吳榮賜，直至現在還是親力親為的創作，他說：「藝術創作永無止境，我要繼續創作，刻到不能刻為止。」「我在雕刻的時候，有時想起來會覺得像是在賭博那樣，一個人如果要你一直坐在那裡幾小

求真尋道
吳榮賜的木雕遊藝

時，你可能會坐不住，但是有的人一賭博連續好幾天的也有，他期待的是『要贏』的樂趣嘛～。就像是我現在養鳥也是，那樂趣不只是在養牠、看牠而已，而是在每天幫牠清鳥屎，被牠逗弄，那才是有趣呢～雕刻也是這樣，你越刻不出來，例如，一個人物的坐像如果換個方向，衣褶要怎麼變？合不合理？難度越高，讓你越花腦筋，那樂趣也就在這裡面。」

簡單地說，當你對一件事情充滿熱情，完全不需要有人逼迫，就會自然而然拾起這些知識。可見得創作考驗的不只是功力，也是定性。

在藝術界擁有極高的評價與地位的他，至今仍然抱持著那份當初在求真佛具店虛心求教的初衷，他認為：「愈傳統的東西，只有師徒相傳，才能教得好，也才能傳承下去！」吳榮賜說，臺灣早期的木雕工藝傳承大部分都是透過師徒制度，父子口手相傳的長期濡化學習歷程，他在當徒弟學藝時，先記牢口訣，再揣摩其意，努力紮下雕法的根基。如「肥神，瘦鬼，垮褲仙」，就是說雕刻神明要肥肥、雕刻鬼像要瘦瘦（排骨般），如果雕刻神仙，褲襠就要刻得鬆垮垮的。或是雕刻神像比例的口訣：「坐五、行六、站七，坐禪三半」，就是指神像的身形比例通常是坐姿為一比五，行走姿勢為一比六，站姿為一比七，坐禪則為一比三點五。還有神像臉部比例的掌握，口訣為「三鼻」、「三目」、「三掌」。所謂「三鼻」，是以鼻子為標準，臉長是鼻子的三倍。「三目」，是以眼長為標準，兩眼占三分之二，而眉心中間的距離為三分之一。「三掌」，是以手掌寬度為標準，臉的寬度為手掌寬度的三倍。又如他之前在亞洲大學通識中心上課時，傳授的泥塑的工字疊法，就是獨門絕技，希望能透過教學，將這些技法流傳下來。

話鋒一轉，他開始感嘆傳統技藝後繼無人，日漸凋零，他認為有兩大

原因：

第一，年輕人吃不了苦，要找到願意老老實實跟在師傅旁邊苦學苦練的
人太少了，就算有人不怕辛苦，也往往因為出路的考量半途而廢。

第二，現在走藝術創作的人，大多出身藝術學院，學院派教授少有傳
統技藝功力，他們能培養現代雕塑家，但不易訓練出具傳統的木雕藝
術家。同時，吳榮賜也認為新生代的雕塑者，缺少了「累積」和「思
考」。

　　面對這些傳承上的困境，儘管他覺得萬般無奈，但也只能接受。這樣
的情況正如同漢寶德先生所談論到臺灣傳統雕刻界的情況：「臺灣的前輩
傳統雕刻家，如李梅樹先生、楊英風先生所做的神像雕刻，都是先自學院
出身，在藝術上已有相當的成就，再回顧傳統，希望找到感情寄託，因此
作品總脫不了學院的味道，少了些樸質的民間風味。他們的同類作品也許
有藝術價值，有藝術的超越世俗感，卻落不到我們的心坎上，無法產生深
切的共感。這一點正是吳榮賜的作品中所無法替代的特點。」[1]

　　也因此，吳榮賜的持續創作，從另一個層面來看，我們可以理解為他
想要為這一片土地留下記錄，「就算有一天木雕損毀了，但是文字記錄及
影像，會將我的經歷及作品一直傳承下去，這就是我想要寫這一本書的原
因。」

[1]　釋如常：〈刻劃人間——吳榮賜〉，《神刀傳奇——吳榮賜雕塑藝術個展》，高雄：財團法
　　人佛光山文教基金會，2011年1月，頁8。

求真尋道
吳榮賜的木彫遊藝

參考書目

專著

李良仁：《雕塑技法》，臺北市：藝風堂出版社，1992年4月。

淡水鎮公所：《淡水藝文中心14週年慶展：榮賜雕塑美學師友卷》，臺北縣：臺北縣淡水
　　鎮公所，2007年12月。

吳榮賜：《神刀傳奇──吳榮賜雕塑藝術個展》，高雄：財團法人佛光山文教基金會，
　　2011年1月。

盧思立、吳榮賜：《海峽兩岸木雕大師──盧思立吳榮賜作品選》，福建：福建美術出版
　　社，2011年。

徐華鐺編著：《木雕武將神將百態》，北京：中國林業出版社，2011年1月。

王篤芳編著：《中國民間木雕技法》，北京：中國勞動社會保障出版社，2011年3月。

吳榮賜：《中國四大名著經典人物──吳榮賜雕塑藝術作品集》，高雄：財團法人佛光山
　　文教基金會，2012年12月。

王俊編著：《中國古代木雕》，北京：中國商業出版社，2014年5月。

郭晉銓：《刀斧歲月》，臺北：新銳文創，2014年9月。

矯友田：《圖說木雕絕藝》，濟南：濟南出版社，2017年5月。

苗縣文化觀光局：《2017木雕藝術創作采風展─決戰沙場─45年回顧：吳榮賜雕塑藝術
　　個展》，苗栗縣：苗縣文化觀光局，2017年8月。

博碩士論文

鄭豐穗：《臺灣木雕神像之研究》，國立臺南大學臺灣文化研究所教學碩士論文，2007年。

張壹順：《臺灣傳統木雕應用於產品設計之研究》，大同大學工藝設計學系碩士論文，
　　2012年。

媒體採訪報導

吳郁欣：〈傳統雕刻與泥塑神像的技藝傳承：吳榮賜以刀斧刻寫人生〉，《博物‧淡
　　水》，第九期，頁78～87。

郭麗娟（2004年3月），〈刀痕斧跡見真情─木雕藝師吳榮賜〉，《臺灣光華雜誌》，
　　檢索日期：2021年8月15日，檢自：https://www.taiwan-panorama.com/
　　Articles/Details?Guid=56fde7fd-2250-43e6-b882-25330c57fad7。

吳榮賜：〈泥塑藝術在臺灣〉，神氣佛現・泥菩薩之美——彩塑藝術學術研討會，世界宗教博物館，2004年10月29日～10月30日。

李其樺（2016年9月14日），〈雕刻大師吳榮賜贊助象棋賽 22名手較量戰技〉，中時新聞網，檢索日期：2021年9月12日，檢自：https://www.chinatimes.com/realtimenews/20160914003746-260402?from=copy。

俞惠鈴（2017年3月30日），〈臺灣民間守護神——風調雨順四大天王〉，國史館臺灣文獻館電子報，第156期，檢索日期：2020年1月5日，檢自：https://www.th.gov.tw/epaper/site/page/156/2302。

曾麗芳（2017年1月25日），〈吳榮賜象棋雕塑展 展現無限生命力〉，中時新聞網，檢索日期：2021年9月16日，檢自：https://www.chinatimes.com/realtimenews/20170125004697-260405?chdtv。

郭晉銓（2018年10月29日），〈定居桃園的國寶神刀，吳榮賜的雕塑藝術〉，《典藏》，檢索日期：2021年10月14日，檢自：https://artouch.com/people/content-95.html。

李生鳳（2019年1月14日），〈達摩祖師像閉關多年　吳榮賜修復重見天日〉，《人間通訊社》，檢索日期：2021年10月15日，檢自：http://www.lnanews.com/news/%E9%81%94%E6%91%A9%E7%A5%96%E5%B8%AB%E5%83%8F%E9%96%89%E9%97%9C%E5%A4%9A%E5%B9%B4%E3%80%80%E5%90%B3%E6%A6%AE%E8%B3%9C%E4%BF%AE%E5%BE%A9%E9%8-7%8D%E8%A6%8B%E5%A4%A9%E6%97%A5.html。

李容萍（2020年8月5日），〈國寶級木雕師吳榮賜 獲聘佛陀紀念館駐館藝術家〉，自由時報，檢索日期：2021年8月8日，檢自：https://news.ltn.com.tw/news/Taoyuan/paper/1390978。

其他木雕相關網路資料

壹號收藏（2017年4月30日）：〈「木雕」與「根雕」的區別，你知道嗎？〉，檢索日期：2019年9月10日，檢自：https://kknews.cc/culture/2q3ezxz.html。

中木商網（2017年12月19日）：〈最全+最形象木材硬度表！〉，檢索日期：2020年1月15日，檢自：https://www.wood888.net/baike/show-3349.html。

歐派家居：〈家具木料種類大全木材種類介紹〉，檢索日期：2019年9月1日，檢自：https://zhuanlan.zhihu.com/p/43226331。

求真尋道
吳榮賜的木雕藝

影音資料

20110311 當國寶雕刻大師吳榮賜遇見千年紅豆杉 https://www.youtube.com/watch?v=Q4KPTQzYN6U	
20120830 木雕藝術家吳榮賜 分享傳奇人生 https://www.youtube.com/watch?v=q7DPW1mzI20	
20130215 吳榮賜神刀 中國名著人物活現 https://www.youtube.com/watch?v=rmazIJZT-1I	
20130603 雕塑工藝精湛 吳榮賜獲【臺灣工藝之家】殊榮 https://www.youtube.com/watch?v=NdU-MndYmEE	
20131023 吳榮賜神刀化腐朽 奇木化身西方三聖 https://www.youtube.com/watch?v=EV1_QKstWT8	
2015 遠見叢書「美學無界」藝術家與佛光緣美術館──吳榮賜 https://www.youtube.com/watch?v=FsSEQmDUf_k	
20150106 卓蕾 專訪臺灣著名雕塑家吳榮賜 https://www.youtube.com/watch?v=jgADu0WU57E	
20151120 至善高中 前進松創『大溪有木有』吳榮賜紀錄片正片 https://www.youtube.com/watch?v=axLiY0JVpFQ	
20151228 桃園之美-雕塑D30──吳榮賜 https://www.youtube.com/watch?v=l0lk0PCScug&list=PLpf-5JAwAYfe26IP_ ZpOeXmV5vr74xG2c	
2015 藝起看公視 吳榮賜中國四大名著木雕展1 https://www.youtube.com/watch?v=wR-ZRZnu9Ws	

20170215 楚漢相爭戰沙場 吳榮賜象棋藝術展 https://www.tbc.net.tw/Mobile/News/NewsDetail?id=8c9dd645-5b7e-492a-bc19- b01b4c90a750	
20190115 4公尺達摩換新裝 吳榮賜巧手再現莊嚴 https://www.youtube.com/watch?v=TgnQtO8P13E	
2021 公共藝術不只是外觀? 除了能避雷防震還要有文化內涵!!!(大溪埔頂公園 裝置藝術案 6分鐘版) https://www.youtube.com/watch?v=fzYzmTIxXnI	
《2022 桃園藝術亮點叢書》藝術家—吳榮賜(木藝) https://youtu.be/EHh9vCefPJ4	
2024 傳與承 復刻大溪神將頭 https://www.youtube.com/watch?v=tVeADP5w1Hg	

求真尋道
吳榮賜的木雕遊藝

吳榮賜先生年表

年分	經歷
一九四八年 民國三十七年	一歲 生於臺灣省南投縣名間鄉。
一九七一年 民國六十年	二十四歲 拜福州名師傅潘德先生為師（臺北求真佛店）。
一九七三年 民國六十二年	二十六歲 十月十六日，與潘德先生之女潘妙音結婚。
一九七八年 民國六十七年	三十一歲 本年結識建築家、美學家漢寶德先生，得漢先生賞識與指導，是吳榮賜進入藝術界最重要的關鍵。
一九八二年 民國七十一年	三十五歲 當選「臺北縣佛具雕刻工會」理事長。
一九八六年 民國七十五年	三十九歲 三月十五日，舉行「吳榮賜首次木雕個展」於臺北春之藝廊。此次展覽吳榮賜一舉成名，正式進入藝術界。
一九八七年 民國七十六年	四十歲 四月，應邀「中國立體象棋大展──宋金大戰系列」於臺北福華沙龍。 九月，應邀舉辦「民間俠義世界初探」於臺北敦煌藝術中心，此展為赴香港展覽前在臺灣之預展。 十月，舉辦「民間俠義世界初探──七俠五義系列」於香港自由中國評論展覽廳。回國後，又應邀於臺北清韻藝術中心繼續展出。
一九八八年 民國七十七年	四十一歲 五月，應邀「世界立體象棋大展──楚漢相爭系列」於新加坡聯合報業中心。
一九九零年 民國七十九年	四十三歲 四月，應邀舉辦「吳榮賜木雕展」於行政院文化建設委員會文建藝廊。 五月，應邀舉辦「吳榮賜木雕學藝二十年成果展」於南投縣立文化中心。

年分	經歷
一九九一年 民國八十年	四十四歲 二月，應邀舉辦「三國風雲木雕展」於臺北敦煌藝術中心以及臺中中友百貨。 十二月，應邀舉辦「三國風雲木雕展」於臺北清韻藝術中心。
一九九二年 民國八十一年	四十五歲 九月，就讀臺北市大直國中。
一九九三年 民國八十二年	四十六歲 四月，舉辦「三國風雲系列～吳榮賜木雕展」於比利時蒙特瑪琍皇家博物館。 六月，舉辦「三國風雲系列～吳榮賜木雕展」於法國巴黎郭安博物館。
一九九八年 民國八十七年	五十一歲 舉辦「吳榮賜木雕展」於臺北福華沙龍、新竹中友百貨。此次展覽為赴哥斯大黎加展覽前之預展。
一九九九年 民國八十八年	五十二歲 應邀舉辦「吳榮賜木雕展」於哥斯大黎加 DR. Rafael Angel Caderon Guardia 歷史博物館。
二〇〇一年 民國九十年	五十四歲 應邀創作2001臺北燈節兩座八米高「日月神燈」。
二〇〇三年 民國九十二年	五十六歲 應邀舉辦「甲骨文木雕展」於臺北101大樓。
二〇〇四年 民國九十三年	五十七歲 擔任「兩岸泥塑彩繪佛像藝術傳習計劃」臺灣泥塑傳習指導老師。
二〇〇五年 民國九十四年	五十八歲 擔任「臺灣泥塑彩繪藝術傳習計畫」指導老師。
二〇〇六年 民國九十五年	五十九歲 二月，畢業於淡江大學中國文學系碩士班。碩士論文為《臺灣媽祖造像美學研究》。 本年應邀至紐西蘭從事雕刻藝術創作，以考里松完成九尊三米高、三尺寬的大佛，刷新世界最大一體成型木雕大佛的紀錄。

年分	經歷
二〇〇七年 民國九十六年	六十歲 四月，應邀參與「百年榮耀——黃海岱追思紀念展」於臺北華山創意文化園區。
二〇〇八年 民國九十七年	六十一歲 九月二十日至十一月九日，舉辦「學與術的閃亮交會——2008吳榮賜雕塑個展」於臺北佛光緣美術館。
二〇〇九年 民國九十八年	六十二歲 應聘於「亞州大學」，擔任創意商品設計學系專任教授暨駐校藝術家。
二〇一〇年 民國九十九年	六十三歲 擔任佛光山「佛陀紀念館」石雕藝術總監。 大陸「佛光祖庭」「江蘇宜興大覺寺」十八羅漢石雕像完成。 高雄佛光山「佛陀紀念館」成佛大道十八羅漢石雕像完成。
二〇一一年 民國一百年	六十四歲 一月，應邀舉辦「木秀于林——海峽兩岸工藝美術大師盧思立、吳榮賜木雕作品聯展」於福建泉州閩臺緣博物館。 一月至三月，應邀舉辦「神刀傳奇——吳榮賜雕塑藝術個展」於高雄佛光緣美術館。
二〇一二年 民國一百零一年	六十五歲 應邀舉辦「中國四大名著經典人物——吳榮賜雕塑世界巡迴展」，展覽地點：高雄佛光山佛陀紀念館、中國宜興大覺寺美術館、菲律賓馬尼拉館、馬來西亞東禪館、澳洲南天館、澳洲墨爾本館、紐西蘭一館、美國西來館。 十二月，入選國立臺灣工藝發展中心「第五屆臺灣工藝之家」
二〇一三年 民國一百零二年	六十六歲 六月，舉辦「大巧若拙——吳榮賜臺灣工藝之家揭碑典禮」於桃園大溪「木京鼎雕塑藝術有限公司」。 十月至十二月，久樘企業舉辦「吳榮賜木雕・久樘收藏展」於臺中久億機構企業文化館，並出版展覽集《久樘藝術典藏集——神刀參木：吳榮賜木雕個展》。

年分	經歷
二〇一四年 民國一百零三年	六十七歲 為鼓勵學生讀書、回饋母校，本年開始於淡江大學中國文學系提供「吳榮賜獎學金」。 為勉勵青年學子，應至善高中之邀舉辦「大溪有木有——榮賜風華·神刀再現特展」，於臺北市松山文化創意園區。
二〇一五年 民國一百零四年	六十八歲 應邀舉辦「王者天下－吳榮賜象棋雕刻大展」於桃園市政府文化局。
二〇一七年 民國一百零六年	七十歲 應邀舉辦「決戰沙場——吳榮賜雕塑藝術45年回顧展」於三義木雕博物館。
二〇一八年 民國一百零七年	七十一歲 應桃園市鄭文燦市長之邀，設置大型公共藝術為國家祈福，完成8米高「風調雨順」、5米高「晶」兩件銅雕作品於大溪埔頂公園，象徵桃園之豐足與耀目。
二〇二〇年 民國一百零九年	七十三歲 獲聘為佛陀紀念館駐館藝術家。
二〇二一年 民國一百一拾年	七十四歲 獲選為桃園藝術亮點藝術家。

求真尋道

吳榮賜的木雕藝

新銳藝術47　PH0268

新銳文創
INDEPENDENT & UNIQUE

求真尋道
——吳榮賜的木雕遊藝

作　　者	莊欣華
圖　　片	吳榮賜、吳欣益、佛光緣美術館總部、苗栗縣政府文化觀光局授權
責任編輯	陳彥儒、蔡曉雯
圖文排版	陳彥妏
封面設計	吳咏潔、魏振庭
封面題字	吳榮賜

出版策劃	新銳文創
發 行 人	宋政坤
法律顧問	毛國樑　律師
製作發行	秀威資訊科技股份有限公司
	114 台北市內湖區瑞光路76巷65號1樓
	電話：+886-2-2796-3638　傳真：+886-2-2796-1377
	服務信箱：service@showwe.com.tw
	http://www.showwe.com.tw
郵政劃撥	19563868　戶名：秀威資訊科技股份有限公司
展售門市	國家書店【松江門市】
	104 台北市中山區松江路209號1樓
	電話：+886-2-2518-0207　傳真：+886-2-2518-0778
網路訂購	秀威網路書店：https://store.showwe.tw
	國家網路書店：https://www.govbooks.com.tw

出版日期	2023年12月　BOD一版
定　　價	550元

讀者回函卡

國家圖書館出版品預行編目

求真尋道：吳榮賜的木雕遊藝/莊欣華著. -- 一版.
-- 臺北市：新銳文創, 2023.12
 面；　公分. -- (新銳藝術；47)
 BOD版
 ISBN 978-626-7326-04-6(平裝)

 1.CST: 吳榮賜　2.CST: 木雕　3.CST: 工藝

933 112013552